국립박물관 큐레이터의 미국 연수 보고서

미국 | 박물관
한국 | 문화재

유호선

糟粕을 추리며

이 글은 필자가 2019년 한 해 동안 미국 박물관협회(AAM)에서 연수하며
제출한 조사보고서를 가공하고, 스미소니언 박물관 지원센터(MSC)에
관한 글을 부록으로 붙인 것이다.
당시 인사혁신처에서 지원받은 연구 주제는 "4차 산업 연계를 통한
국외 소재 한국문화재의 지속가능한 콘텐츠 산업화 전략 연구(A Study
on Sustainable Contents Development Strategy from Korean
Cultural Heritages in the US)"이다. 재미없고 졸박한 이 글이
혹여 미국 박물관과 한국 문화재에 관심을 갖는 분들께
그리고 COVID 19 이후 방문이 쉽지 않은 미국 박물관을 둘러보려 했던
분들께 미력한 도움이 된다면 그 이상의 보람은 없을 것 같다.

글머리. 6

하나. 미국 박물관의 역사 10

둘. 미국 박물관 운영의 특수성 13

셋. 미국의 국공립박물관 16

넷. 미국의 사립박물관 26

다섯. 미국 박물관 정책 33

여섯. 미국 내 한국실 46

일곱. 미국 박물관의 신기술 활용 96

여덟. 미국 박물관과 한국 문화재의 공생 125

글꼬리. 132

부록 스미스소니언 박물관 지원센터 방문기 134

글머리

주지하다시피 19세기 말부터 1962년 문화재 국외반출금지제도가 법규화 된 해에 이르기까지 주요한 한국의 문화재가 국외로 다량 유출되었다. 20세기 후반 이러한 '단절된 유산'에 대한 탈식민지화 논쟁이 부각되면서 국외로 옮겨진 문화라는 관점에서 불법 유출 문화재에 대한 환수 움직임이 현재까지도 꾸준히 진행되고 있다.[1] 또한 1980년대 후반부터는 국외소재문화재 조사사업에 착수하여 현재까지 관련된 여러 기관에서 조사사업을 진행하고 있으며, 최근에 들어서는 IT산업 발전의 영향으로 조사한 자료의 메타정보를 포함한 데이터베이스 구축과 온라인 서비스를 제공하고 있다.

30여 년간 학계와 정부 등 각계각층의 관심과 지원으로 추진된 국외 한국문화재 조사사업은 이제 1단계 조사사업에서 2단계 활성화사업으로 도약할 시점이 도래했다는 판단에서 이 글을 시작하였다. 현행 조사사업의 현주소와 국외 한국 문화재 소장 기관이 갖는 특수성 및 운영상의 애로점 등을 파악하고 이들 문화재를 적극적으로 활용할 수 있는 콘텐츠 산업 모델 구축의 전초작업인 셈이다.

국외 한국문화재의 보존과 활용의 중요도와 시급성에 대해서는

재론의 여지가 없으며 이는 이들 문화재가 현지인에게 한국 고유의 문화와 역사를 알리는 중요한 홍보 매체로 기여할 것을 고려할 때 그 역할은 무궁무진하다고 하겠다.

국외 한국문화재의 논의에 앞서 반드시 언급할 몇 가지가 있다. 2012년부터 문화재청 산하 국외소재문화재재단의 국외 문화재 소재 파악, 목록 작업, 자료집 발간, 보존처리 지원, 환수운동 등 일련의 사업과, 외교부의 한국국제교류재단이 한국실 큐레이터 및 한국실 지원 사업과 세부적인 접근으로 현지의 박물관에 지대하게 공헌하고 있다는 사실이다.

이러한 국외 한국문화재의 소재 파악에서부터 목록과 도록 발간까지는 매우 긴 시간, 작업, 인력, 예산이 소요되고 국내가 아닌 현지 사정에 따른 섭외 여건 등으로 인해 이러한 실태 조사 사업만으로도 지속적인 시도와 노력이 요구되기 때문에 1차적 조사 결과를 활용한 2단계의 서비스 모델 구축은 별개의 사업 영역으로 분류 관리할 필요가 있다. 한편 국립중앙도서관의 해외 고문헌 조사사업은 대개 국내 복본이 없는 희귀본과 善本 고서적 위주로 진행되어 왔고, 광복이후 해외 근현대 자료는 국사편찬위원회 등에서 역사자료에 국한해 조사를 진행해 왔다.

이러한 해외 한국자료 조사사업은 꾸준하고 괄목한 성과를 이루어왔다. 그럼에도 기관별로 추진되다 보니 중복 혹은 누락의 여지가 있었고, 상호 동일한 맥락의 전적과 문서, 예술품의 역사물임에도 조사 주체가 되는 기관이 나누어져 별개로 취급되기도 하였다.

이즈음해서 한국 문화재를 소장하고 있는 현지로 눈을 돌려보자. 지역을 미국으로 한정해 볼 때, 미국 내 한국 문화재를 소장한 박물관에는[2] 한국미술사를 전공한 큐레이터 내지 상주하는 담당 큐레이터가 없는 박물관이 대부분이며, 다수 귀중본 한국 고서를 소장한 도서관의 경우에도 하버드 옌칭도서관과 UCLA한국학 도서관,

UC Berkly 아사미문고 등을 제외하고, 한국 문헌을 해독할 수 있는 전문사서나 한국학 전공자가 없는 경우가 현 실정이다. 이런 경우에 한국 문화재가, 비전공자가 보기에 유사해 보이는 중국 혹은 일본 문화재로 분류되어 수장고나 서고에 보관된 경우도 종종 발생하며 심지어 미국의 대학 박물관이나 도서관에서 DB화하지 않은 한국 문화재들은 정확한 수량조차 파악하기 힘들다. 이 때문에 연구자들은 DB화되거나 웹사이트에 공개되지 않은 해외 소재 한국 문화재의 오래된 도판을 가지고 연구와 강의를 진행하기도 한다.

한국 문화재의 현황 파악과 활용방안 연구는 문화재 정책의 중요도와 시급성에서 우선 순위를 점하고 있고 동시에 보다 구체적인 접근이 고려되어야 할 것이다. 국내에서 旣조사한 전근대 문화재자료, 등한시 되어온 근현대자료, 지속적으로 구축되는 디지털자료 등을 망라하는 국가 차원의 통합 데이터베이스 구축과 이 DB 자료들을 현지와 국내에 공히 서비스할 수 있어야 할 것이다. 기초가 되는 빅데이터가 구축되고 나면, 딥 러닝 기술을 이용해 한국문화재의 다각적 활용 방안을 고려해 볼 수 있다.

다른 선행해야 할 점으로 미국이라는 지역적 특수성에 대한 고려일 것이다. 미국지역 박물관 미술관의 설립 배경과 관계 법령, 예산 확보와 집행, 고객 유치와 서비스 제공 등 제 영역의 운영적 특수성 파악이 필요하다. 분명한 사실은 국내의 제도적 자기장 속에서 보호되고 있는 한국 문화재와 달리 현지의 환경 속에 실재하는 문화재인 만큼 신중한 접근이 필요하다. 미국 전역에 분포되어 있는 한국 문화재가 지역적 특수성의 우산 아래 어떻게 관리, 운영되고 있는지 그 현황 파악에서 나아가, 각 문화재들의 내재 스토리 발굴과 결합한 콘텐츠의 활용 모델을 단계적으로 제시하는 것, 결국 이러한 과정의 궁극적인 목표는 한국 고유의 역사 문화적인 맥락을 함유하고 있는 한국 문화재의 특징을 살려 스토리 기반의 콘텐츠 산업과 연계하는 방안의 모색이다.

예컨대, 한국문화재의 확장된 메타정보가 다양한 분야에 종사하는
콘텐츠 작가의 창작 활동에 영감을 주어 단순·소극적인 연구
대상에서 적극·공격적인 콘텐츠를 재창출할 수 있기 때문이다.
더불어 한국 문화재가 지정학적으로 근접한 동아시아 문화권역인
중국, 일본의 문화재와 어떻게 분리하여 활용되고 있는지에 대해서도
현지 여건을 고려해서 고민해 보아야 할 과제이다.

이는 문화재 정책 수립이나 문화콘텐츠 산업과 자연스럽게 선순환
구조가 되어 국력과 직결되는 한류의 확장에도 일조하리라 믿는다.
필자는 미국 소재 한국문화재 소장기관과 전시에 대한 문헌 조사와
한국실 담당 큐레이터와 대면 혹은 서면 질의를 진행하였는데,
기관 조사에 있어 한중일 문화재를 공히 소장하거나 별도의
아시아 갤러리를 운영하는 기관을 중심으로 문화재 활용 수준을
비교·조사하고 동시에 미국의 박물관 운영 환경이 갖는 강점과
약점도 들여다보게 되었다.

하나. 미국 박물관의 역사

미국에서는 이미 19세기 중반 이후부터 박물관 경영과 이념,
박물관의 고객인 국민과의 관계에 대한 깊이 있는 논의가 이루어졌다.
예를 들어 윌리엄 스탠리(William Stanley Jevons)교수의 논문인
「박물관의 사용과 남용」[3]은, 당시 박물관의 종류와 목적을 분석하거나
박물관의 일반 경영과 경제 원리에 대해 논의한 논문이 전혀 없었던
상황에서 매우 주목할 논문이며 조지 브라운[4] 역시 이를 인용하면서
1895년의 논문에서 비록 현대 박물관 종사자들에게는 자못 교조적인
태도와 격언 형식에 가까워 보이긴 하지만, 미국 박물관학의 기원이
되는 핵심 사항들을 일목요연하게 제시하고 있다고 평가하였다. 그는
박물관을 "인간의 지식 증가와 문화를 위하여 자연 현상과 인간의
창조물들을 가장 잘 설명해서 보여주는 대상들을 보존하고 또 문화와
지식의 증대를 위해 이용하고 사람들을 계몽시키기 위한 기관"이라고
정의하고 있다. 또한 박물관과 다른 연구소들과의 관계에 관해서는,
박물관은 지식의 증가와 확산을 위한 노력으로 도움을 주고 동시에
대학과 학술적인 협회 그리고 공공 도서관에 의해 도움을 받게
된다고 하면서 박물관의 특별한 기능은 천연적인 자연 대상물과
예술·산업의 창작물들을 보존, 이용하는 것이고 박물관은 인간의

생각과 행위의 기록물들을 보호하는 곳 그리고 학술 협회는 진리와
이론을 토론하는 곳, 학교는 개인을 교육시키는 곳이지만 이 모든
기관들은 함께 만나서 현존하는 지식의 영역을 확장하고 더욱 배워야
하는 관리자로서의 의무를 가져야 한다고 보았다. 또한 동물원,
공원이나 식물원 그리고 수족관들도 기본적으로 박물관이며 박물관
경영원리가 전적으로 적용되므로 예를 들어 식물 표본집 같은 것도
박물관 연구와 부합되는 일반 형태라고 보았다. 이는 지금도 유효하며
동일하게 적용되는 개념이다. 또한 어떤 교회들이나 이태리에 있는
건물, 건축물, 조각상, 거리의 작품들이나 광장, 역사적인 주택들처럼
기념물(Monuments)로 부를 수 있는 고전적인 장소들도 박물관 경영
원리에 입각해서 관리해야 하고 정부위원회는 이러한 콘텐츠들의
보존을 위해서 그것이 개인 소장품이라 할지라도 정부의 허가 없이
나라밖으로 나가거나 제거되지 않도록 해야 한다고 강조하고 있다.
한편 그는 모든 문명화된 지역 사회에서 공공 박물관은 필수적이라고
강조하고 동시에 지역사회와 박물관은 상호 지원할 책임이 있다고
보았다. 지역사회에 초점을 맞추고 있는 점은 현대 미국에서 가장
중요한 문화 정책 방향이며 문화기관인 박물관이나 공공도서관은
지역사회의 핵심 서비스 시설이다. 즉 지식의 진보를 목적으로
하고 기록과 대중의 문화를 위해 그리고 예술, 자연, 역사의 원리를
학생들에게 설명해 주기 위해 학교 교실과의 연계도 강조하고 있다.
이를 위해 교육과 연구 양방면의 공격적인 작업이 지속적으로
필요하고 그렇지 않으면 썩게 되어 결국 '끝나버린 박물관은 죽은
박물관이며 죽은 박물관은 쓸모없는 박물관'이라는 극언을 서슴지
않고 있다.
조지 브라운의 논문은 시사하는 바가 크다. 이는 미국 박물관 경영의
중요한 지점들과 요소를 언급하고 있기 때문이다. 즉 박물관 경영의
가장 중요한 다섯 가지 필수 요소면서 박물관 운영에서 성공의
핵심요소로 (1)조직의 안정성, (2)명확한 계획 수립, (3)소장품

수집과 관리, (4)박물관 직원, (5)박물관 건물 그리고 기타 박물관
업무의 부가적인 것들을 일목요연하게 정리하였고 나아가 미래
박물관의 나아갈 방향과 기능에 대해서도 언급하고 있다. 이러한
항목들은 백수십년이 지난 현대에도 의미 있는 개념들이다.
일견 유럽의 박물관학과 역사, 문화를 받아들인 것처럼 보이는
미국의 박물관 경영은 자신들의 이민문화적 환경에 맞게 전통적으로
뚜렷한 지역색을 유지하고 있고 그러한 다양성을 당연시하는
토양에서 여전히 지역사회 지향적인 개념을 담고 있으며 그 시작부터
체계적이고 실용적으로 접근하고 있다. 다음 장에서 이러한 미국
박물관의 역사와 운영의 특수성 그리고 공·사립 박물관 운영과
대표적인 공립박물관인 스미소니언 인스티튜션의 운영에 대해
구체적으로 알아본다.

둘. 미국 박물관 운영의 특수성

미국은 심지어 미국이라는 국가가 확립되기 이전에 이미 첫 번째
박물관이 있었다.[5] 1773년 미국 독립전쟁 도중에 찰스톤(Charleston)
도서관협회는 사우스캐롤라이나에서 동물, 식물, 광물의 샘플을
모으기 시작하였다. 이 수집품들로 미국의 첫 번째 박물관이 문을
연 것이다.

그 뒤로는 예술가 찰스 윌슨 펄(Charles Willson Pearle)이
1786년 필라델피아에 있는 그의 집을 미국의 진귀한 물건들의
창고로 개방하였다. 이 전시가 대중에게 개방한 첫 번째 박물관으로
기록되었다. 펄家 가족들의 수집품을 피니어스 테일러 바넘이
구입하여 뉴욕에 "미국 박물관(American Museum)"이란 이름으로
문을 열어, 인어의 해골을 포함한 진귀한 것들을 전시하였다고 한다.
대중의 오락거리와 진정성 사이의 긴장은 미국의 박물관 세계에서는
매우 일찍 시작된 것이다. 그 뒤로 백 년 동안 화살촉이나 의료
기구와 같이 가장 대중적인 전시들이 도서관과 대학들의 지하실에서
광범위하게 조성되었다. 그러나 미국에서는 가장 빠른 시기였던
19세기의 그들을 박물관으로 부르지 않았다.

미국 박물관의 발전은 정치가 발전해 가는 것과 긴밀하게 상관되어

있다. 미국은 이전에 영국의 식민지였고 뒤에 독립했는데 미국의 박물관은 전술한 것처럼 1773년 처음 설립하게 되었고 주로 자연사 방면의 소장품을 수장하였다. 미국의 대서양 연안에는 매우 많은 애호가들이 살고 있었는데 이들은 작은 조직 형식으로 일시에 모이게 된 것이다. 그들은 미국과 신대륙을 개척함에 따라서 연구와 탐구를 더하면서 장대한 소장품을 얻게 되었다. 또한 그들 중에 유럽에 먼저 들어온 자들은 철학학회 혹은 오래된 유물 연구자들의 작은 기관이나 박물관과 같은 기구를 만들었고 처음에는 가입된 회원들만 출입하는 형식으로 문을 열었으나 오래지 않아서 회원들은 일반인들에게도 이러한 기이한 소장품을 참관하도록 허락했다. 이 단체들은 또한 거대한 자금의 지원을 획득하고자 노력했다. 이러한 창업 정신은 미국인이 박물관을 설립하고 실천하는 독특한 측면이라고 볼 수 있는데 전술한 윌리엄은 사실상 미국에서 가장 위대한 박물관 공헌자로 그의 박물관은 뒤에 독립된 관청으로 옮겨졌다. 그는 동물, 조류와 곤충의 표본을 사진실의 환경 속에 두고 300명 가까운 미국 개국 위원의 초상을 전시하였다. 초상화의 대부분은 본인 혹은 가족들의 그림이었다. 그 뒤에 촉발되어 1870년 전후로 미국 자연사박물관, 뉴욕의 메트로폴리탄박물관과 같은 최대 규모의 박물관이 탄생하게 된 것이다.

1965년 미국 의회는 국립예술·인문학재단(National Foundation on Arts & Humanities)을 설립하고 "진보한 문명은 과학과 기술을 위한 노력을 제한하지 말아야 할 뿐 아니라 과거에 대해 더 나은 이해, 현재에 대한 더 나은 분석, 미래에 대한 더 나은 시각을 달성하기 위하여 학자적으로 위대한 분야 및 문화적 활동에 전액을 주어 지원해 주어야 한다"[6]고 선언했다. 또한 의회는 "민주국가는 시민들의 지혜와 비전을 요구해야 함"을 인정하면서 민주국가에서는 연방정부가 교육의 형태 및 예술과 인문학에 대한 접근을 발전시키고 지원하는 것이 필수적이고 예술과 인문학은 미국의 모든 국민에

해당한다고 강조하였다. 1960년대부터 일기 시작한 개발 붐에 힘입어 1970년대에 이르러서는 지역사회마다 박물관을 확장하였고 국가가 이를 정책적으로 지원하게 되었다. 그러나 이러한 탑다운 방식의 지원정책은 밀레니엄을 맞이하는 20세기 말부터 21세기에 이르러 변화를 가져오게 된다. 즉 대부분의 미국 박물관들은 실용주의에 입각한 비영리법인의 형식으로 외부 기금 마련을 통한 운영방식을 취하게 되는 것이다.

셋. 미국의 국공립박물관

박물관을 "공공 혹은 개인이 필수적인 교육 또는 미적인 목적을 위하여
영구적인 기반에서, 전문적인 직원들을 활용하고 유형의 대상물을
소유하거나 활용하고 보호하며, 정기적으로 대중을 위해 전시하기
위해 조직된 비영리 에이전트나 연구소"[7]라고 정의할 경우 자선
기업으로 자선이 목적을 위한 것이다. 대부분의 나라에서는 박물관을
국가가 컨트롤하는데 반해 미국은 공립과 사립의 관리체계가 엄연히
분리되지 않는다. 즉 미국의 공공박물관들은 연방정부나 주정부 혹은
시나 카운티와 같은 지방 정부가 만들었거나 주립 대학교에 부속되어
운영되는 박물관들을 가리킨다. 주정부의 박물관들은 스미스소니언
인스티튜션과 육해공군 본부의 소속 박물관이며, 스미스소니언
인스티튜션이 대표 사례가 된다. 스미스소니언은 국가적인 관심을
모으는 문화적인 자산을 보호하고 지식을 증대시키기 위하여 국회의
승인에 의해 설립되었고, 모든 예술품과 외국 작품들, 자연사의 대상이
되는 모든 자료들, 미국에 속하는 식물들과 지리학적이고 지질학적인
수많은 표본들이 학문과 연구를 위해 스미스소니언의 운영위원회로
전달된 것이다. 실제로 1980년 6,070파운드의 운석이 캘리포니아주
남부의 올드 우먼 산에서 발견되어 LA카운티의 자연사박물관에서

전시되었지만 연방정부의 내무부와 국토관리사무국에서 스미스소니언과 의논하여 운석을 스미스소니언 인스티튜션으로 옮길 것을 결정했다. 캘리포니아 주정부가 반발하여 소송했으나 결국 Nine Circuit에서 연방정부의 자산으로 간주하여 스미소니언으로 옮기는 것으로 판결했다. 물론 미국의 여러 주에서도 공공박물관을 설립하여 역사적이고 고고학적인 자원의 보관 장소로 운영하고 있다. 주정부의 법률은 일반적으로 시市나 카운티에 의해 관리 받게 되는 지방 박물관들의 설립과 운영에 관한 내용을 포함한다.

몇 개 주의 사례를 들어보자. 캘리포니아주는 시의 법률단체가 자연적이고 역사적인 대상물들로 공공 박물관을 설립할 수 있다. 또한 카운티의 감리위원회가 카운티에 역사적인 박물관을 건설할 수 있다. 뉴욕주에서도 어떤 카운티나 도시 또는 타운이 투표권자들의 다수 득표에 의해 박물관을 설립할 수 있고 박물관을 유지하고 장비를 갖추기 위해 세금에서 끌어온 금액을 예산으로 책정한다. 텍사스주에서는 시市나 카운티가 역사박물관을 설립하기 위한 땅과 건물을 확보할 수 있는데 만일 역사적인 장소와 건물 혹은 구조물의 파괴나 악화를 방지하는 것이 필요하다면 매입을 위한 법적 절차에 대해 비난을 받을 수 있다.

아리조나주 법률에는 그것이 시나 카운티 혹은 개인적인 독립체에 의해 운영된다 하더라도 비영리법인으로서 공공의 이익을 위해 설립되었다면 카운티의 감리위원회가 예술품 단체를 운영하는 일반 기금으로 예산을 책정할 수 있다. 위스콘신주에서는 상위 등급의 도시가 지역주민을 위해 무료 사용이 된다면 자연사, 인류학, 역사학 분야의 대상물을 전시하는 공공박물관을 설립하고 유지할 수 있다. 공공 기관들은 정부의 조정과 법규를 따르고 사립 기관들은 특히 세금 면제 기관으로서 그들의 운영과 관련한 정부 법규를 따르지만 이러한 기관들은 그들의 이사회에 의해 때로는 그들의 구성원들에 의해 관리된다.

요컨대 주정부와 연방정부의 박물관들은 그들의 설립과 운영에 관한 연방정부 혹은 주정부의 성문법을 따라야 하는 것이다. 기금 마련, 정책 입안, 공공기관의 프로그램들과 관련된 법적인 제약들이 주마다 다양하고 기관의 형태에 따라 다양하기 때문에 공공 박물관의 관리와 감독은 주정부마다 다른 것이다. 몇몇 주정부들은 경영 관련 규정을 거의 제공하지 않기도 하고 다른 주들은 광범위한 성문법을 가지고 있기도 하다. 일반적으로 다른 국가의 박물관들이 정부의 박물관들로서 정부의 통제를 받고 있는 현실과 큰 차이가 있다. 미국의 정부는 비정부 조직인 사립 박물관에 대하여 개인적인 기업들을 관리하는 것보다 많은 영향력을 행사하지 않는다. 이러한 예외들은 사립 박물관들이 자선단체로서 세금 면제의 지위를 얻을 수 있기 때문이다. 연방정부는 세금 법규들을 통해 통제할 수 있고 각 박물관이 만족하는지를 확인하고 지속적으로 §501(c)(3)을 위한 그들의 요구사항을 만족시키려고 한다. 또한 주식회사인 사립 박물관들은 주정부의 비영리 법인의 지위를 가지려고 한다. 미국 대부분의 박물관들이 갖는 민간에서의 역할과 지위가 결국 해당 기관을 이끌고 구성하게 된다.

따라서 미국의 사립박물관은 비영리 지위를 가지고 있고 대개 §501(c)(3)에 해당하는 단체로 세금이 면제된다. 가족 구성원이나 몇몇 기부자들의 돈에 의해 설립된 많은 박물관들은 세금의 목적을 위해서 개인적으로 운영되는 법인으로 분류된다. 미국의 사립 박물관들은 비영리 자선단체로서 세 가지 형태를 가진다. 즉 위탁(Trust), 협회(Association) 또는 법인회사(Corporation)이다. 어느 정도 개인적인 자치권을 가진 박물관들은 일반적으로 협회나 재단법인으로 설립된다. 대부분의 시민법 국가에는 위탁(Trust) 기관의 법적 개념이 존재하지 않고 다만 영국과 미국에서는 이러한 형태가 일반법 체계에 속해 있다.

연방정부 박물관, 스미스소니언 인스티튜션

제임스 스미스손이라는 영국 과학자의 마지막 유언에 따라 그의
재산을 인간에게 지식의 증대와 확산을 위해 쓰도록 미국 워싱턴에
설립한 스미스소니언 인스티튜션(Smithsonian Institution)이
연방정부 박물관의 시초가 된다. 1829년 스미스손이 죽고 6년 뒤인
1835년 그의 조카까지도 상속자 없이 죽자 당시의 대통령인 앤드류
잭슨은 국가에 귀속할 것을 선언한다. 1836년 7월 1일 국회가 그것을
수락하여 1838년 100,000개의 금화를 필라델피아의 조폐국에
보내어 다시 미국 통화로 만들었고 금액은 500,000달러 이상이었다.
그 과정에서 약간의 논란이 있었지만 1846년 제임스 포크 대통령이
국회법에서 스미스소니언 인스티튜션 설립에 서명하였고 이 순간부터
독립적인 행정 법인이 되어 운영하게 되었다. 그후 1873년까지
스미스소니언 인스티튜션은 순수학문 연구소들의 소장품을 접수하며
확장되었다. 또한 스미스소니언 박물관은 점차적으로 과학, 인문학과
예술의 국가급 박물관으로 변모하기에 이른다. 스미스소니언 이사회는
국회의원이 반이고 시민이 반으로 정치에 영향을 받지 않는 정부
에이전시이다. 오늘날 스미스소니언 인스티튜션에는 19개 박물관과
갤러리 그리고 9개의 연구소에 1억 5천 4백만여 개의 예술품과 표본류
등이 소장되어 있다.[8]

스미스소니언 본부

• 조직과 예산 운영

2019년 현재 스미스소니언 인스티튜션의 대표 러니 번천은
국립아트갤러리 관장이었다. 스미스소니언 인스티튜션의 기능 중
독특한 것은 연방정부 에이전시이면서도 개인이 펀드를 받아 운영할
수 있는 곳이라는 점이다.[9] 이러한 조직을 CCO(Congressionally
Chartered Organizations)라고 하는데 CCO는 연방정부와
비연방정부의 재정 자원을 모두 지원받는 독립조직을 의미한다.[10]
또한 이러한 CCO들은 파트너가 되는 다른 박물관들, 사업체,
연구소, 국외 독립법인 그리고 개인들과 함께 전시, 음식, 기념품
판매, 각종 매체와 프로그래밍 활동을 하고 있다. 실제로 GAO가
파악한 스미스소니언 인스티튜션의 非연방정부 수익은 다음과 같다.

스미스소니언 인스티튜션은 음식과 음료 서비스 관리와 스미스소니언 출판물의 배분, 브랜딩 상품을 생산하는 사업을 포함하는 사업과 연결되어 있는 특화된 서비스를 제공하는 회사들과 계약을 맺어왔다. 특히 스미스소니언 소속기관들은 사설 분야의 파트너들과 다양한 사업 서비스를 제공하는 일을 하고 있고 그 결과로 발생하는 수익들은 인스티튜션을 통해 펀드 프로그램에 사용하고 있다.

예를 들어 홈쇼핑 TV채널 QVC[*1986년 설립된 플래그십 쇼핑 채널]의 시청자와 판매 전문가들은 스미스소니언 인스티튜션이 보석 소장품에 기반하여 디자인한 보석류들을 판매하는 것을 돕고 있다. 다른 예로는 스미스소니언 기업들은 자기자본에 비해 높은 차입금이 있는 Mattel[*1945년 창립한 장난감과 게임 제조업체]의 상품 개발 전문 기술을 가지고 고생물학자 바비(Barbie) 인형을 디자인해 생산 판매하고 있다. 이러한 여러 방식으로 스미스소니언 인스티튜션은 수익금의 일부를 얻고 있다.

그러나 GAO 보고서는 이 때문에 야기되는 몇 가지 문제들을 제기하고 있다. 즉 의회가 CCO들이 非연방정부의 펀드를 사용하는 것을 지시하지 않지만 非연방정부 자금에 대한 지속적인 정보의 부족은 어떻게 CCO들이 연방정부 자본을 구축하여 그들의 미션을 수행하는지를 파악하기 어렵게 제한한다는 것이다. 따라서 非연방정부 예산에 대한 정확한 정보는 몇몇 자금에 대해 기부자나 기부를 제약하는 것을 분명하게 구분해 줄 수 있고 또한 CCO들이 쓸 수 있는 전체적인 재정 자원에 대한 더 많은 맥락을 제공할 수 있을 것이라고 말한다.

스미스소니언 인스티튜션은 일부의 예산과 인력이 정부에 속하는 비영리법인이다.[11] 때문에 인력구조도 정부에 소속된 직원과 사적인 직원이 있고 둘은 평행의 관계를 유지한다. 스미스소니언은 비정부기관인 대학처럼 기부와 그랜트와 기금과 계약이 모두 가능한 곳이다. 정부 예산은 부족한데도 입장 수입이 무료이기 때문에 그러한

자구책으로 사업을 벌이게 되었다고 한다. 즉 어른과 어린이 대상의 별도 박물관 상품점 운영, 카페와 아이맥스 영화관 운영, 주차 요금, 온라인 쇼핑몰, 이벤트 대관 수입 혹은 브랜드 판매와 도록 판매 등을 부수입으로 얻는다. 이러한 혼합자금(Mixed Funding) 모델은 수입이 유연하다는 장점이 있다. 현재 예산의 70% 즉 정부에게 십억 달러를 받고 예를 들어 소속 박물관에서 6백만 달러가 필요할 경우, 그 이전 해 8월 1일부터 9월 13일까지 즉 1년 전에 스미소니언에 요구하여 18개월 전에 가부를 결정한다. 이것은 연방정부 캘린더에 따라 움직이게 되는데 개별 소속기관에 자체 기금이 있으면 다행이지만, 아니라면 9월~10월까지 쓰고 11월 22일 이후부터 회계연도가 시작되는 3개월 동안은 예산이 없을 수도 있다고 한다. 나머지 30%는 비정부 예산으로 운영하고 있는 것이다. 따라서 물가가 상승되고 하고 싶은 사업이 생기면 기부를 받아서 사용한다. 그러나 전 세계의 다른 박물관들은 국공립 박물관이 아니면 사립박물관으로 그 성격이 명확하다. 미국 내 국립공원관리소(National Parking Service) 같은 기관의 경우에도 정부 에이전트이면서 별개로 프렌즈 그룹을 운영하고 있다. 국회는 Tax code에서 세금 납부를 대신해 무료입장을 가능하게 해주고 있다. 또한 주요 기부자는 건물에 이름을 올려주는데 기부 규모와 기간에 따라 다르며 보통은 다음의 공사가 있을 때까지 유지된다고 한다. 기부자에 대한 규정도 있는데 주로 정치나 윤리적인 문제가 있을 법한 곳에서는 기부를 받지 않는다. 예컨대 무기회사 같이 윤리적 논란이 있는 민감한 회사에게서는 기부를 받지 않는 한편, NASA에서는 펀딩 에이전트를 통해 수십억 원을 받기도 했다.

• **파트너십과 직원 채용**

스미스소니언의 박물관들은 다양하고 다각적인 파트너십을 이용하고 있다. 국립우편박물관은 우정사업본부와 비용을 나누어 쓰며 자연사박물관은 농림부와 함께 공항, 역 등의 시설을 함께 사용한다.

박물관의 특성과 주제에 따라 여러 정부 부처가 협력해서 일하며
헌법에 맞도록 균형을 유지하고 있다.

• 소속기관(Unit)의 시설 관리

스미스소니언의 건물 가운데 뉴욕의 인디언 박물관과 워싱턴의
캐피털 갤러리는 임대한 건물이다. 새로운 박물관을 설립할 때에는
기존의 법에 코드(code)만 추가하는 방법을 쓴다. 스미스소니언은
정부에 속하지만 한편으로는 국회에서 예산을 주기 때문에 그
사이에서 역할을 잘해야 하며 펀딩 모델이 필요하다.

• 운영의 장단점

중앙에서 각 소속기관들을 통제하고 브랜딩하고 균형을 맞추는 것은
스미소니언이 갖는 큰 장점의 하나이다. 이는 하나의 대학 캠퍼스처럼
보면 된다. 시설이나 도서관, 재정, 인력, 보안 등은 중앙에서
관리하는 것이다. 유연성 있게 규모의 경제학을 적용한다. 사무처가
필요하여 자칫 관료주의로 흐르게 될 수도 있지만 개별 소속기관들이
못하는 일들을 관리할 수 있다. 자연사박물관은 규모가 커서 디지털
업무나 시설 인력이 많지만 프리어 갤러리처럼 작은 곳은 부족하다.
브랜딩 이슈에도 균형이 필요하다. 19개 박물관 외에 여성사
이니셔티브, 라틴노 역사협회, 아시아 박물관들도 스미스소니언
인스티튜션으로 들어오려고 제안을 했지만 국회에서는 그들 운영비의
반만 예산으로 배정하고 나머지 반은 스미스소니언 인스티튜션이
마련해야 하므로 규모를 늘리기보다 프로그램을 풍부히 하여 내실을
다지는데 힘을 쏟고 있다.

• 소속기관(Unit)의 운영 사례

스미스소니언 인스티튜션 소속 19개 박물관 가운데 아시안 갤러리로
한국 문화재를 보유하고 있는 프리어 새클러 갤러리(Freer&Sackler
Gallery)의 경우를 예로 들어본다.[12]

2019년 현재 프리어 갤러리에는 105명의 직원이 있고 89명에서
115명이 항상 상주한다. 국회에서 연방정부의 월급을 받는 직원

57명이 있으며 나머지 직원들은 기금의 이자 수입으로, 다른 나머지 직원들은 그랜트를 통해 2년에서 3년 펀드레이징을 해서 인건비를 유지한다. 프리어 새클러는 크지도 작지도 않은 박물관이며, 두 개의 건물이 연결되어 있는 것이 특징이면서 극복할 과제라고 말한다. 이는 두 개의 시설과 두 개의 윈도우를 갖기 때문이다. 지난 관장은 10년 가까이 관장직을 지냈고 현재의 관장은 2018년 12월 임용되었다. 새로운 관장은 재정 관련, 콘텐츠 개발과 연구, 외부 고객 관련이라는 세 개 분야를 나누어 운영하고 있는데 이러한 섹션 구분은 큰 박물관에는 효율적이겠지만 중간 규모의 박물관 입장에서는 번거롭다는 의견이 있었다. 부서 간에 매일 함께 해야 하는 기능과 활동들이 모두 협업을 기반으로 하기 때문일 것이다. 이 외에 스미소니언 인스티튜션에서 지원해주는 것은 보안, 미화 등의 인력이다. 즉 박물관 입구와 전시실에서 무기를 찬 사람과 비무장 사람들, 청소하는 사람이나 쓰레기를 치우는 미화 직원들을 가리킨다. 프리어 담당자에 따르면 그러한 인력의 장점은 기관과 그들이 분리되어 있어 월급을 주지 않아도 된다는 점이지만, 불편한 점은 그들에게 가외의 일을 요구할 수 없는 점이라고 한다. 또한 보안 직원은 순환직으로 큰 행사 때마다 순환된다.

한 번의 전시를 개최할 때 주로 해당 사업관리자(project manager)가 있으며, 보통 26개 프로젝트가 진행된다. 총 예산인 2천4백만 달러 가운데 6백만 달러가 정부예산이며 1천8백만 달러는 직접 구한다. 출장, 연구비, 어떤 문화적인 파티나 이벤트 사업비, 57명의 임금은 정부예산에서 충당한다. 예컨대 국립아프리카미술관(National African Art Museum)의 37명 직원은 모두 스미소니언의 재정 지원을 받는 직원이기 때문에 예산 결정이 늦춰지면 월급이 늦게 나오는 등의 영향을 받게 된다. 요컨대 인력 채용, 예산과 비용처리의 문서작업이나 보고서 작성, 상호 처리 등은 정부 즉 스미소니언의 가이드라인에 따라 운영한다.

또한 고용 인력이 필요하면 그가 담당할 업무 내용과 역량 그리고 언어능력 등에 대해 스미소니언 인사부서에 요청하여 승인 절차를 거쳐 공모를 진행하고 다시 서류를 접수하여 인터뷰해서 최종 결정한다. 스미스소니언 소속 박물관들은 그 태생적인 설립 기반이 독지가의 기부를 통했다는 특수성을 가지며, 연방정부 소속이면서도 비정부예산으로 운영한다는 점을 특징으로 들 수 있다.

넷. 미국의 사립박물관

미국의 박물관들은 자체적인 기금과 입장수입 그리고 모금을 통해 운영되며, 사립 박물관들은 다음의 세 가지 조직 형태로 운영되고 있다.

자선적 위탁기관(Charitable Trust)

비영리 자선 단체는 때때로 미국에서는 자선적인 위탁기관으로 설립된다.[13] 위탁에 관한 주정부의 법률과 위탁에 대한 일반법 그리고 위탁기구의 법조항들은 위탁의 운영을 통제하게 된다. 자선적인 위탁기관의 성문법 조항들은 제한적이다. 그러나 비주식회사인 자선적인 위탁기관의 권한과 의무 그리고 신탁이사들에 대한 책임은 기본적으로 사립 위탁기관(Private Trust)의 경우와 같다. 자선적인 위탁기관은, 그것의 자선이라는 특징과 그것이 설립된 목적에 있어서 사립 위탁기관과 구별된다. 사립 위탁기관은 한정적인 수혜자를 갖는데 반해 자선적인 위탁기관의 필수 요건은 수혜자가 무한정하다는 점이다. 그것이 몇몇 공공에게 제한적이라 할지라도, 대중들은 자선적인 위탁기관의 수혜자인 셈이다. 또한 공립 위탁기관(Public

Trust)의 개념은 자선적인 위탁기관의 구조에서 파생된 결과이며 박물관의 관리방식 원칙으로 통합된다. AAM의 "박물관을 위한 윤리규정(Code of Ethics)"에서는 이러한 다양한 형태에 있는 박물관 관리방식을 기관이 사회를 위한 서비스에 책임을 가지는 '공립 위탁기관(Public Trust)'이라고 말한다. 자선적인 위탁기관을 설립하기 위하여 수여자는 위탁기관이 어떻게 운영될지를 명시하는 위탁기관 선언문을 만들어야 한다. 위탁의 수여자는 위탁 기구에 부합하도록 자신의 자산을 위탁기관의 재산을 경영하는 이사나 이사들의 이름으로 옮겨야 한다. 수여자는 자선적인 법인이 반드시 이사나 이사들로 부르는 것을 구성해야 하고 그들이 위탁기관의 자산을 통제하여야 함을 명시해야 한다. 자선적인 위탁기관은 개인들이나 비자선적인 기구를 위해 이익을 창출하는 요소를 가질 수 없다. 위탁기관의 수입은 반드시 공익을 위해 배분되어야 한다. 즉 자선적인 위탁기관도 다만 획득한 이득이 설립자나 관리자 혹은 다른 개인들의 이익을 위해 사용되지 않는 한에서는, 이득을 창출할 수 있다.

자선적인 위탁기관은 이사나 이사들에 의해 경영되며 위탁기관의 수여자가 한 사람이거나 그 이상의 이사에게 직책(타이틀)을 부여하게 된다. 자선적 위탁기관의 이사들은 투자에 대한 전적인 권한과 수입의 축적, 공공의 이익을 위해 순이익을 직접적으로 배부하게 된다. 전적인 책임이 이사들에게 있는 것이다. 자선적 이사들은 대개 다수의 투표에 의해 일반적으로 행사되는 합유合有 재산권자들이며 자선 위탁기관 형태의 비영리 기관은 고위직을 가질 수 없다. 기관의 이사들은 수혜자들이 조정할 수 없는 즉 고용된 사람이 아닌 것이다. 게다가 기관은 의무사항을 이행하는 것이지, 이사가 개인적으로 수행하도록 요구되는 행위를 수행하도록 위임하는 것이 아니다. 이사가 자선적 위탁기관의 목적을 바꿀 권한은 없지만 만일 기부자에 의해 지시된 자선적인 대상물이나 제한사항들이 이행하기에

비현실적이거나 불가능할 경우에는 이사가 법원에 가급적 근사의
원칙에 의거해 그러한 목적을 변경하는 것을 신청할 수 있다. 이것은
기부자의 권한과 유사해 보일 수 있으나, 가급적 근사의 원칙을
적용할 수 있는 기본 전제는 자선적인 기부의 실패와 맞서는 것이다.
가급적 근사의 힘은 법원의 권한이며, 만일 법원이 그렇게 승인하거나
명령하지 않는다면 자선 기관이 하나의 목적을 위한 기프트를 받거나
다른 목적을 위해 그것을 사용할 수 없는 것이다. 법인화되지 않은
자선 기관인 박물관은 비영리법인으로 구성된 박물관인 만큼 그것의
운영에 영향을 끼치는 유연성을 가지거나 법적인 지침을 가질 수
없다. 이러한 여건 때문에 박물관의 관장은 자선 위탁기구로 조직된
박물관의 운영이 부담스럽다는 것을 알게 될 것이다. 그러나 재단이
지원하는 박물관은 단순히 박물관에 이익이 되는 자산을 지니고
있고 박물관의 직원들은 트러스트가 이러한 재단을 위해 수용할만한
형태임을 알게 될 것이다. 왜냐하면 위탁기관은 성문법적인 기관이
아니라 주 정부에 보고하는 것이 요구되지 않기 때문에 위탁기관
형태의 재단은 비영리법인의 형태에 있는 기관보다는 보다 사적인
영역을 지니게 되는 것이다.

협회(Association)

자산을 거의 가지고 있지 않은 미국의 몇몇 비영리 기관들은
협회로 설립된다. 협회라는 것은 헌장 없이 활동하는 非법인화된
조직이면서도 그들에게 적용되는 방법이나 형태는 법인 단체들의
것을 따르는 조직이다. 협회는 비영리 목적을 위해 조직된 개인들의
그룹을 가리킨다. 그러나 그것을 구성하는 개인들로부터 분리된
법적인 독립체는 아니다. 일반적인 규정으로는, 만일 주정부가
획일적인 '비법인비영리협회법'을 적용하지 않는다면 법인체와 달리
영구적인 기간의 권한을 갖거나 계약을 하거나 자산에 대한 타이틀을

지닐 수 없는 것이다. 미국의 협회 구조는 다른 많은 나라들과 다르다. 예를 들어 다른 나라에서는, 더 많은 상호이익을 위해 단체를 형성하는 것이 금지되지만 정부에 협회로 등록되면 일반적으로 독립체의 지위를 갖게 된다. 그러나 미국은 '비법인비영리협회법'에서 채택된 주정부에 속한 협회가 아니라면, 비법인화된 협회는 법적인 독립체가 아니기 때문에 협회의 권리와 의무는 협회의 회원들의 누적된 권리와 의무가 된다.

협회들은 회원들의 입회를 통제하는 규정을 제정하고 그 회원들의 필수적인 자격들을 지정하게 된다. 주州 정부법에 의해 법적인 독립체로 간주되지 않는 협회는, 협회의 계약에 개인적인 책임이 있고 또 협회 회원이 자신의 역할로 저지른 불법 행위들에 대해서도 개인적인 책임을 지니게 된다. 非법인화된 협회에 있어서 협회 회원들은 비공식적으로 관리자들을 선출한다. 만일 협회가 협회의 규정과 세칙을 가진다면 관리자들이 선출되는 방식에 관해 명시해야 한다.

법인(Corporation)

미국에 있는 대부분의 사립박물관들은 법인의 상태에 있다. 법인과 관련된 법은 자선적 위탁기관이나 非법인화된 협회에 비해 보다 잘 정의되어 있다. 그리고 일반적인 규정에 있어서도 박물관의 운영지침에 관해서 보다 유연성을 보여준다. 법인체는 비영리조직의 회원들에 대한 제한된 책임과 집중된 경영 그리고 영구적인 기간을 제공한다.

한국의 경우에도 유사한 법인의 조직이 있다. 일반적으로는 어느 정도 비율로 정부의 통제를 받고 있으며 이는 특수한 조직 구성을 갖지 않기도 한다. 미국 대법원 판결에는 매우 일찍부터 법인에 대해 "인위적이며, 눈에 보이지 않고 만질 수 없는 무형의 존재면서

단지 법적인 고려를 받으며 실재한다."라고 정의하고 있다. 이미
200년 전 미국의 대법원은 법인은 다만 법에 의해 그들의 권한을
보장받는다고 하였다. 또한 법인은 관심 있는 정당과 회원들의 협약에
의해 만들 수 없다고 법원은 결정했다. 이것은 비영리 법인을 포함한
법인은 입법부 법률의 권한에 의하거나 그 영향 하에서 혹은 헌법의
조항에 의해서만 권한이 보장되고 설립될 수 있다는 것을 의미한다.
주정부의 자치권으로서 주정부의 입법부는 영리법인과 비영리법인
모두를 만들고 법인에게 권한을 부여하거나, 법인이 만들어진 목적과
법인화되는 절차를 결정하는, 고유의 권력을 갖는다. 법인의 종류에는
그것이 사립, 공립, 準공립, 영리 혹은 非영리 법인이 있을 수 있다.
공립법인들은 정부의 경영과 연결된 법인들이고 오직 공적 목적을
위해 만들어지며, 사립법인은 개인의 목적을 위해 만들어지는데
사립법인이 공공의 이익을 제공한다고 해서 공립법인이 되는 것은
아니다. 즉 개인에 의해 만들어진 비영리법인은 비록 자선적인
목적으로 만들어졌다고 하여도 사립법인이 되는 것이다. 법인들은
영리와 비영리로 나누어지고 영리법인은 주주들의 이익을 위해
조직된 사업체 법인이고, 비영리법인은 자선적이거나 다른 목적들에
헌신해야 한다. 즉 수익이 회원들이나 법인대표들에게 배분되거나
개인적 이익을 위한 어떤 수단으로 사용될 수 없는 것이다. 미국
주정부의 성문법은 개인들이 법인을 구성할 수 있는 절차를 명시하고
있다. 이러한 성문법들은 일반적으로 사업을 하거나 주정부 안에서의
활동에 참여하는 독립체의 권한을 가지고 있는 법인자격에 대한
조항과 증명서를 제공하며 이는 주정부의 법률 조항을 준수하여
발행된다. 대부분의 미국 주정부들은 먼저 미국무부와 법인자격에
대한 조항을 기록해 놓는다. 법인을 조직하기 위한 최초의 요구사항은
법인이 영리든 비영리든 간에 동일하게 개별 주정부의 법률에서
특별조항들이 적용될 수 있는지를 확인하기 위해 반드시 주정부와
상의해야 한다. 법인자격에 대한 조항들의 내용은 법인자격에 대한

성문법에 의해 결정되며 일반적으로 법조항들은, 법인이 회원을 가지고 있는지 여부에 대한 언급과 법인이 해산되었을 때의 재산 분배에 관한 법률과 모순되지 않는 조항들로서, 법인의 이름과 법인이 최초로 등록한 관할사무소의 주소지 그리고 최초로 등록한 에이전트 즉 법인을 위한 공식서류를 받을 수 있는 사람의 이름에 대한 것과, 법인이 설립된 목적, 최초의 대표들이 될 개인들의 이름과 주소지 등이다. 만약 비영리법인이 연방정부의 세금면제 지위를 얻으려면 국내예산코드의 §501(c)(3)에 해당되어야 하고 이러한 법인자격에 관한 조항들은 법인의 설립 목적에 반드시 하나 혹은 그 이상의 자선적 목적들을 가지도록 제한해야 하고 또 법조항에는 반드시 법인의 자산을 면제 목적으로 헌정한다고 명시하고 있다. 이러한 법인은 해산하자마자 모든 법인의 재산을 하나 혹은 하나 이상의 면제 목적을 위하여, 연방정부 혹은 주정부나 지방 정부에게 또는 공공의 목적으로 배분해야 한다. 법조항과 조직이 설립되는 주정부의 법에는 비영리법인이 해산할 때 회원들이나 주주들에게 법인 자산을 분배할 수 없도록 한 것이다. 또한 사립 재단인 자선 법인이 되기 위한 법인 자격의 조항에서는, 반드시 법인 관리자가 국내예산코드의 §§4941-45에 의해 부과된 위약금 세금에 대한 책임을 지니게 하는 수단으로 행동하거나 행동의 제약을 요구하는 조항이 포함되어 있다.

미국 국무부는 법인 자격 상태에 대한 법조항들이 법을 준수하고 있다고 판단되면, 적합한 법인자격 요금의 영수증과 원본을 복사한 사본 문서 중 하나는 국무부의 사무실에 보관하고, 다른 하나는 법인대표에게 주는 법인자격증에 붙인다. 법인자격증이 발행되면 법인의 존재가 발효되는 것이다. 법인의 규정에 의해 법인 내부의 운영과 그러한 경영에 관한 대표, 직원, 회원들의 권리와 의무가 결정된다. 즉 법인의 규정은 법인과 법인 사업을 수행할 직원과 회원들 간의 협약 혹은 계약이 되는 것이다.

법인 대표들의 이사회는 법인의 최초 규정을 채택한다. 이러한 규정을

바꾸고 수정하거나 폐지하거나 새로운 규정을 채택하는 권한은, 만일 법인에 대한 법조항과 규정에서 명시하지 않았다면 대표들의 이사회에서 결정한다. 법인의 규정들은 법인사업들의 규칙과 경영에 대한 조항을 포함하고 있고 이것들은 법인에 대한 법조항이나 법률과 모순되지 않아야 하며, 다만 규정을 수정하는 권한은 법인체나 법인 대표들 혹은 법인 회원들에게 있는 것이다.

다섯. 미국 박물관 정책

미국의 박물관 정책은 예컨대 사립박물관의 예산 지원, 박물관
등록, 인증, 평가 및 윤리규정 제정 등의 일련의 정책을 정부가 아닌
민간 주도로 행하고 있다. 지역 박물관과 사립박물관들을 재정적,
정책적으로 지원하는 기관으로는 IMLS가 있고 정부 차원의 박물관
지원 외에 민간협회 차원에서 박물관 정책을 다루는 기관으로 미국
박물관협회(American Alliance of Museums, 이하 AAM)가 있다.

IMLS(Institute of Museum and Library Service)

이 에이전트는 연방정부 박물관인 스미스소니언 인스티튜션을 제외한
미국 공사립 박물관과 도서관에게 정책 기조에 맞는 보조금을 지원하고
관리, 점검하는 기능 그리고 도서관이나 박물관 관련 학생과 종사자들의
펠로우십을 운영하는 일을 한다. 또한 독립기금 에이전트로 국가 차원의
도서관과 박물관을 위한 연방정부 보조금의 원천이다. 모든 미국인들이
박물관과 도서관 그리고 정보서비스에 접근할 수 있도록 도와주는 것을
목표로 한다. 연구소 연혁과 업무 등에 대해 좀 더 살펴보도록 한다.

- **연혁**

IMLS는 1956년에 연방정부 도서관 프로그램을, 1976년에는 박물관 프로그램을 합병하였고 1996년 도서관박물관서비스법이 통과되면서 설립되었다. 최근에는 전 미국을 아우르는 모든 국민들이 필수 정보에 접근할 수 있도록 도와주는 혁신적인 지원을 시작해, 지역사회가 박물관이나 도서관을 통해 표출하는 요구와 기회에 부응하고 있다.

- **이사회**

국회 상원에서 확정한 회장 지명자인 디렉터에 의해 운영되고, 23명의 국립박물관도서관이사회라는 자문기구에 의해 정책 자문과 국립박물관도서관서비스 메달 수여자 선정 등을 행한다.

- **비전과 임무**

개인과 지역사회의 삶을 변화시키기 위하여 박물관과 도서관이 협업하는 국가를 지향하고 주로 기금 마련, 연구, 정책 개발 등을 통해 미국의 도서관, 박물관 그리고 관계기관들을 지원하고 자율권을 주며 진보하도록 도와준다. 즉 재정적 보조, 데이터 수집, 전략적 파트너십 형성과 도서관, 박물관 그리고 정보서비스에 관련된 정책 입안자들이나 다른 연방정부 에이전시들의 자문 역할을 한다.

- **전략목표**

평생교육 증진, 도서관 박물관의 역량 강화, 공공접근 증대, 우수성 달성 ; 전국 규모의 도서관 박물관을 지원하기 위한 자원과 관계들을 전략적으로 조직화한다. IMLS는 5년간의 우선 순위와 투자를 위한 로드맵 〈IMLS 전략계획, 2018-2022〉을 설계하고 이러한 네 가지 전략적 목표에 초점을 맞추고 있다.

전략별 과제로는 다음을 들고 있다. 첫째 박물관과 도서관을 통해 모든 세대의 사람들의 학습과 문해력을 지원하며, 둘째 박물관과 도서관이 그들의 지역사회의 복지를 개선시킬 수 있도록 그 역량을 강화하고, 셋째 박물관과 도서관을 통해 정보와 사고력과 네트워크에 대한 접근을 증가시키는 데에 전략적으로 투자 및 지원하며 넷째 IMLS의

자원과 관계망을 전략적으로 동원해 전국의 박물관과 도서관을 고르게 지원한다.

AAM(American Alliance of Museums) [14]

협회의 회원들은 미술관에서 과학센터, 식물원 동물원에 이르기까지 다양한 박물관 커뮤니티 구성원들의 공통 관심사를 공유하고 있다. 예를 들어 안정적인 지원, 평가 및 인증, 지식공유 전문가 네트워크 등을 제공한다. 1906년부터 협회는 박물관 직원과 자원봉사자들에게 기회를 제공해왔을 뿐 아니라 박물관들을 옹호하고 최고의 활동을 발전시키는 리더가 되어왔다. 35,000 이상의 박물관 전문가들, 자원봉사자들, 연구소 그리고 협력사들이 협회의 회원으로 활동하고 있다.

AAM은 18개월간 직원과 디렉터 위원회의 노력으로 '2016~2020전략계획'을 수립하였다. 이 과정에서 500명의 AAM회원들과 비회원들이 모여서 30회의 공식적인 공청회를 가졌다. 이 계획은 협회가 추구하는 목표와 발전시킬 미션이다. 목표는 다음의 5가지이다. 첫째는 열린 접근성(Access)으로 관련된 콘텐츠와 뛰어난 이용자 경험을 가져온다. 둘째 사려 깊은 리더십(Thought Leadership)으로 영향을 끼치고 행동을 고무시킨다. 셋째는 국제적 사고력(Global Thinking)으로 미국 박물관들을 세계적인 커뮤니티에 연결시킨다. 넷째는 박물관 옹호(Advocacy)로 박물관을 대변하고 옹호하여 지킨다. 다섯째는 우월성(Excellence)으로 더 강한 박물관 분야를 구축하고 선도한다. 또한 AAM은 목표를 추구하기 위한 미션으로 DEAI(Diversity, Equity, Accessiblity, Inclusion)와 함께 학교 교육(P-12)과 박물관의 재정적인 지속가능성이라는 토픽에 초점을 맞추고 있다. AAM은 남미의 일부 박물관까지 아우르며 미국 박물관의 심장과 같은

역할을 하고 있다. 앞서 말한 박물관 평가와 등록, 인증과 회원 관리, 지원을 비롯한 다양한 경상 업무뿐 아니라 매년 개최되는 대규모 행사를 위해 이전 해 하반기부터는 직원들이 총동원되어 준비한다.

오프라인으로 이루어지는 대표적인 행사로는 개별 박물관의 예산 확보를 위한 박물관 옹호의 날(Museum Advocacy Day)이 있고, 회원들과 전 세계 박물관 관련 업계 종사자들이 모여 최신 이슈의 논의와 활발한 교류가 이루어지는 연차대회(AAM Annual Meeting)와 박물관 엑스포가 있고 그밖에 2019년에는 멕시코의 Oaxaca에서 학술대회(Conference of Americas)가 열렸다. 이러한 행사들의 특징과 구체적인 진행 과정을 정리해 본다.

알링턴에 있는 AAM 사무실 입구

• **박물관 옹호의 날(Museum Advocacy Day)**

매년 2월 마지막 주에 3일간의 일정으로 워싱턴 DC에 모여 박물관의 예산 확보를 위해 국회의원실을 방문해 사업을 설명하고 설득하는

행사이다. 300여 명 규모의 행사로 미국의 모든 주 박물관 종사자와
관계자들 예를 들어 모금 관련 부서들[*주로 Development/
Endowment Management, Institution Giving, Annual Fund,
Major Gifts, External Affairs]에서 주로 담당한다. 직원뿐
아니라 큐레이터, 에듀케이터, 자원봉사자, 박물관학이나 미술사
전공의 대학원생들이 폭넓게 참여한다. 행사는 대회의장에서 전직
국회의원과 예산 편성 관계 공무원, 박물관 종사자 등의 기조 강연과
AAM 주도의 박물관 정책과 트렌드 분석 강연이 개최되고 작은
회의실에서는 박물관의 각 분야별 세션이 이루어지는데 결국 예산
확보를 위한 사전 전략회의 성격에 가깝다. 이틀간 워싱턴 시내의
호텔에서 주요 사업의 예산 확보를 위한 전략 회의를 한 뒤 마지막 날
오전과 오후에 국회의원실을 방문하며, 면담이 끝나면 몇 팀은 AAM
회의실에서 사후 토론회를 갖고 득실을 평가한 다음 차기 방문을
준비하게 된다.

기조강연

로라 회장과 전직 국회의원의 대담

로라 회장의 애드보커시 공로상 수여

행사 안내 책자

• 연차대회(Annual Meeting) 및 박물관 엑스포

미국 박물관협회의 연차대회는 세계박물관협회(ICOM)가 매년
6월 유네스코(UNESCO) 본부에서 개최하는 연차대회보다 규모와
프로그램이 크고 풍부하다. 규모에 대해서는 필자의 감독관이었던
AAM 콘텐츠팀의 딘 팰러스에게 질문한 내용을 참고로 붙인다.
첫째 예산은, 애뉴얼 미팅을 위한 매년 예산은 해마다 다르며 매년
전체 예산의 약 30%가 들어가고 스폰서가 50만 달러에서 60만 달러
정도 지원된다. 둘째 행사 진행과 외부용역 범위를 물어보았으나
대부분의 연차대회 행사는 AAM 직원들에 의해 직접 관리된다. 다른
컨벤션 기획자를 고용하지 않는다. 하지만 다양한 요소마다 계약을
맺는다. 예를 들어 뮤지엄엑스포(MuseumExpo), 등록 시스템,
오디오 비쥬얼, 버스 운송업체 등이 그들이다. 셋째 자원봉사자 참여
범위는 대체로 행사가 개최되는 도시에 위치하는 박물관들과 협업하게
된다. 이러한 박물관들은 그들의 직원들이나 혹은 지역사회 기관들을
통해 자원봉사자를 공모한다. 자원봉사자들은 연차대회 동안 하루에
4시간씩 공식적인 위치에서 일하게 된다. 그 대신 행사 참가 등록비

면제의 혜택이 주어진다. AAM이 직접 자원봉사자를 안배하고
지휘하는데 대체로 약 300명에서 350명의 자원봉사자들이 활동한다.
AAM은 지역 박물관들과 일하는 파트타임 자원봉사자 코디네이터를
고용하여 자원봉사자의 공모와 고용, 현장에서 자원봉사자를 관리하는
일체를 맡긴다. 넷째 애뉴얼 미팅 참석자의 분석 데이터는 AAM의 미팅
팀(Meeting Team)에서 매년 새로운 참석자의 비율 등을 발표한다.
대개는 애뉴얼 미팅에 처음 참여하는 사람은 대략 750명 정도가 되며
해마다 다른 통계가 나온다.

미국박물관협회는 2019년 5월 3일 시작하는 연차대회를 앞두고
상황을 최종 점검하고 브리핑하는 전 직원 회의를 열었고 필자도
참석하게 되었다. 외부 용역 없이 전직원이 직접 모든 프로세스를
준비, 진행, 점검하는 각 과정이 일사불란하고 체계적이었다. 각 팀별
팀장과 팀원들이 자신이 준비한 상황 발표회의 내용과 치밀한 행사
준비 과정을 간략히 스케치한다.

• 연차대회 최종 점검회의

행사브리핑 행사팀에서 전체적인 행사 개요와 매뉴얼에 대해
이야기했다. 5월 3일 토요일 12시에 시작해서 5월 7일 수요일 1시
폐회식 때까지의 행사 개요와 매일의 주요 일정, 예를 들어 일요일
7시의 이브닝파티와 월요일, 화요일 하루 일정(10시~6시)과 각
세션들을 설명했다. 또한 주변에 블록킹한 벤더 호텔에 대한 소개와
이번에 참가하는 회원들의 분포도를 보여주었다. 컨벤션센터의
층별 및 방별 배치와 행동 미션을 발표했다. 즉 1층의 인포데스크와
등록데스크, 엘리베이터 위치 그리고 2층 인터뷰나 미팅을 담당할
팀들의 방을 소개했다. 다음 3층에서는 자원봉사자들의 방과 복사
등을 할 수 있는 방 번호를 소개했다. 20분 내에 모든 호텔로의 이동이
가능하고 헤드쿼터의 숙소와 컨벤션센터 사이에 10분 간격으로
셔틀버스 운행과 정거장의 위치 그리고 북스토어와 리소스센터가 있는
호텔을 안내하며 작년 피닉스행사에서는 Wifi가 안 되어 핫스팟을

했으나 이번에는 회의실 외에 숙행사장에 Wifi가 가능하다고 공지했다.

시뮬레이션 매일 행사의 섹션별 시뮬레이션을 실시하였다. 여기에는 토요일 5시 반에 시작하여 수요일까지의 일정이 일목요연하게 정리되어 있었다. 개회와 폐회, 리셉션 또한 뉴올리언즈의 핫플레이스인 잭슨스퀘어, 미술관(NOMA)과 정원, 어린이박물관, 2차 대전 박물관, 현대미술관 등 주변 박물관에서 실시하는 행사들을 소개한 뒤 폐회식은 NOMA에서 개최되며 회의장에서 30대 이상의 셔틀버스로 회원을 운송할 예정이라는 것, 그 밖에 직원들 식사에 대한 이야기와 자원봉사자의 배치 계획 등을 발표했다.

또한 행사에 등록한 회원들의 정보를 분석해서 그래프로 보여주었다. 40%가 박물관교육 전공, 10%는 전시큐레이터 그리고 4%가 박물관 관장이었다. 나이는 평균 44세로 매우 젊은 층으로 볼 수 있고 백인이 대부분이었다.

비상대책 연차대회의 모바일 액세스는 이용자 중심으로 매우 편리하고 완벽했다. 엑스포 현장에는 안전과 보안에 관련된 Red Phone이 항상 대기하고 있으며 안내 데스크와 상호 연락할 태세가 되어 있었다. 또한 가슴에 안전배지(Safe Badge)를 달 예정인데 의학적인 요인 때문에 걸쇠는 준비하지 않겠다는 점에서 보이지 않는 부분에 있어서도 세심하게 배려하고 있음을 알 수 있었다.

비상연락망에 대한 브리핑에서는, 행사 조직위원장 데이비드와 로라 회장 그리고 행사팀이 직접 연락망에 연결되어 있었고 참석자나 행사장에 돌발 상황이 발생하면 행사팀에게 연락한 뒤 로라 회장, 데이비드한테 전달되는 체계였다. 커뮤니케이션팀은 로라 회장의 방을 함께 사용하며 긴급 상황팀을 지원하였다. 일련의 비상연락에 대한 시뮬레이션을 그래픽으로 보여주었다.

스폰서팀 프로그램 북, 선물, 호텔, 모바일 앱, 홍보 사이니지 등 각각에 대해 스폰서해 준 회사와 단체를 소개하고 새로운 스폰서로 영입된 8개 단체를 소개했다. 행사가 시작되는 일요일에는 DEAI 펠로우들과의

미팅, CEO Summit에 관해 발표하고 월요일 45명이 리더쉽 이슈를 토의할 계획이며 참석 국가는 몽고에서 멕시코에 걸쳐 있다고 설명했다.

회원관리팀 회원관리팀은 프로모션에 대해 보고했고 작은 박물관과 사립박물관들도 접촉했으며, 부스를 마련해서 리소스팀이 포스트하기로 했다. 박물관 회원들에게 우선권을 주고 회원권을 리뉴얼하는 회원은 연차대회가 끝나고 이메일을 돌리거나 전화로 알려주기로 하였다.

콘텐츠팀 작년처럼 인물 중심의 스토리를 보여주기 위해 인물을 찾아 참여시키고 있고 저널리스트 등을 섭외했으며 행사 관련 인터뷰와 비디오 촬영이 주된 역할이었다. 첫 번째는 비디오 프로젝트로서 멤버십팀에 의뢰해서 LA에 있는 AAM 커뮤니티에 물어서 35명을 섭외했으며 게티 박물관 글로벌팀의 비젼과 메시지를 전달할 계획이라고 했다. 또한 마지막 브레이킹과 페이싱 체인지에 대해 소개하였고 필자의 감독관인 딘 팰러스가 서점 운영과 뮤지엄 엑스포에서 사회적 이슈가 되는 작가와 책을 섭외하는 일에 대해 설명하였다. 이미 6개 그룹을 섭외하여 주제별로 박물관의 협력과 파워 그리고 다양성 등에 대해 논의할 예정이었다. 다음은 콘텐츠팀에서 소셜미디어 담당인 시실리아가 화요일에 있을 소셜미디어 저널리스트 활동 계획과 인터뷰 대상이 되는 17명, 저널리스트 3명의 국제 세션 이벤트, 추가 저널리스트, 활용 조사(using research)에 대하여 설명했다. 앨리는 강연 사회자에 대한 소개와 스토리 카드 배부 계획을 이야기했다.

박물관평가팀 4개의 기록영상과 AAM의 비젼과 캐치프레이지, AAM의 미션인 DEAI에 대한 TF를 구성할 계획이라고 브리핑했다.

미래박물관연구센터 화요일 새로 시작되는 강의와 수요일 엘리자베스 메릿의 인기 있는 특강 세션이 모두 마감되었다는 소식과 강의 주제는 블록체인이라고 소개하였다.

박물관옹호팀 일요일 미팅에서 리소스팀과 함께 하는 협업에 관해 발표했다.

일사불란한 연차대회 준비 과정은 매년 행사 개최로 인해 축적된 노하우와 최적화된 매뉴얼을 가지고 있음에 가능한 것이었다. 그럼에도 불구하고 이 회의를 통해 AAM이 여느 대규모 국제회의를 능가하는 치밀함과 체계를 갖추고 행사를 준비하고 있음을 실감하였다. 드디어 행사가 시작되었다. 필자가 회원 자격으로 행사에 참여하며 느낀 점은, 문자메시지와 메일링 서비스를 통한 실시간 행사 알림과 정보 공유, 그리고 참가비 면제 혜택을 통한 자원봉사자 확보 및 적재적소 배치와 활용은 단순한 참가자 편의 증진을 넘어 행사 참여자들 간의 결속력을 강화시켜 주었다.
이러한 AAM의 활동은 정부 주도가 아닌 민간 영역에서 자발적이고 활발한 의견 수렴을 통한 정책 수립이 체질화되어 있는 미국에서는 매우 자연스러운 일이었고, 미국의 토양에서 AAM은 공격적으로 박물관 정책을 선도하고 있었다.

행사는 대회의장의 1, 2, 3층에서 진행되었고 사진은 1층 행사 구역과 등록데스크

가장 인기 있는 미래박물관연구소 소장 엘리자베스의 발표

박물관 엑스포 전경과 개별 부스

3년마다 개최되는 "ICOM의 세계박물관대회General Conference & General Assembly"와 비교해 보자. 이에 대해서는 다년간 해당 업무를 담당한 국립항공박물관 김종석실장님의 자문을 토대로 정리하였다. ICOM에서 3년에 한번 개최하는 대회를 ICOM 세계박물관대회라 번역하는데 이 ICOM 세계박물관대회의 주관기관은 해당 국가의 'ICOM 국가위원회'이며 해당 국가의 박물관협회도 공동 주관기관으로 합류하기도 한다. 2004년 서울 세계박물관대회의 경우 대회 운영을 국제회의 전문 PCO업체에 외부 용역을 주었다. 대략 이삼십 명의 외부 인력이 투입되어 대회 등록, 홈페이지 제작, 현장 운영 등을 담당하지만 이러한 업체는 일종의 대행 회사일 뿐이며, 대회 관련 모든 책임과 정책적인 운영 방안에 대해서는 대회 조직위원회에서 결정한다. ICOM 세계박물관대회의 예결산 내용은 일반 회원들에게는 공개가 되지 않으나 대략 20억 이상이 소요되며 2004서울대회에서도 대회 등록비 수입, 박물관 엑스포, 개회식, 폐회식 만찬 운영비용 등이 모두 포함된 총액이고, 국가별 물가, 그 동안의 물가 상승률 등을 고려하면 ICOM 세계박물관대회 운영비의 평균치에 가깝게 소요됐다고 한다.

여섯. 미국 내 한국실

문화재청 및 국립중앙도서관의 국외문화재 조사사업 대상 한국 문화재
소장 국가들에는 일본(71,375점), 독일(10,940점), 중국(9,806점),
러시아(5,303점), 영국(7,909점), 프랑스(2,896점), 대만(2,881점)
등이 있고 미국은 이 중 두 번째로 큰 비중을 차지하는 한국문화재
소장국(45,234점. 2016.3.1.기준)이다. 미국 내에는 크게 대학을
포함한 기관 소재 한국문화재와 개인 소장 한국문화재가 있으며,
전자의 기관 대부분이 도서관과 박물관에 해당된다. 또한 미국은
자료의 개방성(open access) 면에서 열람 등의 접근성이 비교적
용이하고 우호적인 국가로, 정치·외교적 문제를 내포한 국가, 환수
등의 문제로 자료공개에 폐쇄적·비협조적인 국가에 비해 조사 환경이
비교적 수월한 국가이다.
미국의 경우, 최근까지도 국립중앙도서관에서 하버드대학 및
의회도서관(2008년 한국 고문헌 중 313책 48,592면 디지털화)
컬럼비아대학 동아시아도서관(2008년 협약), 고려대학교
민족문화연구원의 버클리 캠퍼스 아사미문고 조사 완료(2011년) 등의
DB화 작업에도 협조적이었다. 도서관에 소장된 한국 문화재는 도서와
비도서의 도서관자료로 분류되어 관리되므로 전시의 기능은 약하다.

결국 단순한 지식 정보를 넘어 대중에게 제공되는 문화 콘텐츠로서 문화재에 접근하는 기능은 박물관이 그 활용 폭은 넓은 것이다. 그러나 미국의 한국문화재는 대부분 도서관과 대학, 박물관 그리고 개인이나 딜러가 소장하고 있으며 일본이나 유럽지역에 비해 문화재의 전체 수량이 적고 전시 규모와 인지도도 매우 낮다.

미국의 한국 전시실 지원은 외교통상부 산하기관인 한국국제교류재단 (KF)에서 80년대부터 현지 큐레이터와 국내 인턴 등의 인력 지원 사업과 함께 지속해 오고 있다. 해외에 있는 한국실을 설치하거나 개보수 작업, 특별전 및 연관 프로그램 개최를 위한 재정적인 지원을 하고 있는 것이다. 이에 대한 기술은 한국문화관광연구원의 보고서 『해외 박물관 한국실 종합발전방안 수립』(2011. 12.)을 참고하였다. 1992년부터 2011년까지 총 9개국 22개 처(23건) 상설전시, 1994년부터 10개국 20개처(28건)에 특별전시와 관련 프로그램을 지원하였다.

인력 지원으로는 글로벌 인턴십 지원 프로그램과 한국 전시실을 담당하는 큐레이터를 파견하는 사업 그리고 해외 박물관에 종사하는 큐레이터들의 학술 워크숍을 개최하여, 1999년부터 2011까지 총 13회 150명의 해외박물관 한국실 담당자, 아시아실 담당자, 해외 대학 한국미술 교육담당자 등을 2주간 초청해 한국 고미술사, 전통문화 강연회, 현장답사, 심포지엄을 개최했다고 한다. KF는 민간 기업과 단체에서 해외 한국 전시실을 후원하는 교량 역할도 하고 있다.

문체부 국립중앙박물관에서도 2008년부터 해외 한국실 전시를 지원하는 보조금 사업을 진행하였다. 국립중앙박물관은 1991년 한국국제교류재단의 요청으로 전시품 대여, 전시기획과 유물 설치 관련한 자문을 지원하였으나 2008년부터 자체적으로 지원하였고, (총 8개국 27개 기관, 39회 사업 진행) 2009년부터는 관광기금에서 예산을 확보하여 본격적으로 한국실 지원 사업을 시작하였다. 연간 약 3억 원(2019년 기준) 규모의 이 사업은, 한국실의 효율적 운영과

활성화를 위한 사업 지원[15]으로 직원의 인건비나 장비 및 소모품
구입비, 연회 경비, 행정 경비 등은 지원 대상에서 제외하며, 신청
대상사업과 관련된 제반 경비는 해당 기관이 분담하도록 유도하고 있다.
절차는 상반기에 지원 신청서 배포 및 접수, 심사를 통해 지원 기관을
선정하고 하반기에 협약 체결과 지원금을 송부하여 사업을 관리한다.
한편 한국국제교류재단의 기금을 통해 한국에서 워크숍에 참여했던
미국 내 아시아 미술사 전공 큐레이터들은 한국을 다녀간 뒤 상호간에
꾸준한 연구 모임을 갖고 있었다. 바로 ACAAF가 그것이다.

ACAAF(American Curators of Asian Art Forum)

매년 각 주에서 아시안 갤러리를 보유한 박물관을 순회하며
컨퍼런스를 개최한다. 세미나 참석 경비는 회비와 개인 비용을
지불하며 유사한 전공과 직위의 큐레이터들이[16] 이슈가 되는 안건들을
적극적으로 토론하는 의미 있는 모임이다.
2019년에는 6월 1일에서 3일간 워싱턴D.C에서 세미나를 개최하여
필자는 참석할 수 있었다. 기본적으로 오전과 오후 세션이 있고
점심시간에는 라운드테이블로 각 기관의 사례를 발표하고 토론하는
식으로 진행하였다.
점심시간까지 이어져 논의된 2019년 라운드 테이블 안건에 대해,
당시 라운드 테이블에 참석했던 프리어 갤러리 한국실 큐레이터였던
황선우선생의 도움을 받아 대략 소개해 본다. 먼저 아시아 유물의
레이블들을 대상 유물의 원 출처국의 문자로 번역하는 건을
논의했다고 한다. 일일이 번역할 경우 시간과 비용 소요가 매우
크므로 도입부분의 설명 사인만 다국어를 사용하자는 등의 의견이
개진되었고, 다국어 레이블의 경우 진열장 안팎으로 패널을 설치해야
하는데 공간이 협소해지는 문제가 발생하게 되므로, 이를 대신하는
디지털 기기를 이용하는 대안 또는 모든 텍스트를 번역할 수 없으니

제목과 작가 이름만 현지어로 표기하여 현지 문화를 존중하는 모습을
보여주자 의견도 나왔다. 반면 만다린, 중국어, 스페인어 등 언어권에
대해 선택하는 문제를 제기하는 등 현장 경험에서 우러나온 열띤
토론이 진행되었다.

또한 플래너리 세션에서는 그해 포럼에 대한 자체 평가와 발전 방안
등이 이야기되었다. 포럼 첫날 미술품 감정과 면세에 관한 발표에서
발표자와 패널을 함께 포함시킨 점은 좋았으나 대신 내용이 길었다는
점이라든지, 라운드테이블이 장소에 비해 너무 많은 사람이 모여
토론 진행이 어려웠는데 다음 포럼에서는 소규모 그룹이 특정 주제를
가지고 별도로 논의하자는 의견, 그리고 포럼 둘째 날 페차쿠차
방식으로 여러 회원들의 박물관에서 개최한 전시 소개를 진행하였는데
행사 둘째 날보다 첫날 진행하는 편이 큐레이터 간 소통을 활성화시킬
수 있을 것 같다는 의견이 나왔다. 포럼의 마무리 단계에서는 내년
포럼 주제에 대해 다양한 의견이 오고갔다. 예컨대 출처나 문화재 환수
요청에 대한 주제로 세션을 구성하자는 제안도 있었고, 2020년 시애틀
포럼에 AAMC(Asssociation of Art Museum of Curators)와 함께
연계 진행하자는 의견도 있었고 새로운 참석자 소개 시간을 갖자는
제안을 하며 매우 발전적인 의견들이 오고갔다.

첫날, 프리어&새클러 관장 인사말

첫날, 본 세션[프리어&새클러 박물관 강당]

둘째날, 페차쿠챠 세션[조지워싱턴대 텍스타일박물관 세미나실]

2019 포럼 참석자 단체 사진

한국실 현황

박물관 운영에는 현장의 여건과 함께 공간을 운영하는 큐레이터의
역할이 중요한 비중을 차지한다. 한국실 현장 방문과 함께 한국실을
운영하는 큐레이터와의 면담을 진행하면서 이를 통해 한국실 운영의
실태, 디지털 매체의 사용 여부 등 전시 환경을 확인할 수 있었다.
방문이나 면담이 불가한 경우 서면 조사로 진행하였으며 현재 비록
디지털 매체를 사용하고 있지 않다 하더라도, 기관 차원의 전시실 운영
방침에 따라 향후 디지털 콘텐츠의 적용 가능성과 수요를 탐문하였다.
기 조사된 보고서는 망라 조사라는 장점을 지닌 반면 메일을 통한 서면
조사였기 때문에 현장성이 부족한 감이 있었고, 필자의 조사 과정에서
새로운 사실들이 발견되거나 한국문화재 수량이 변경된 기관들이 있어
2019년 확인한 정보들을 반영한다.

1 Freer Gallery of Art and Arthur M. Sackler Gallery

2 Philadelphia Museum of Art

3 The Metropolitan Museum of Art

4 Museum of Fine Arts, Boston

5 Peabody Essex Museum

6 Cleveland Museum of Art

7 Detroit Institute of Arts

8 University of Michigan Museum of Art

9 Herbert F. Johnson Museum of Art

10 Art Institute of Chicago

11 Royal Ontario Museum

12 Brooklyn Museum

13 Portland Art Museum

14 Virginia Fine Art Museum

15 Crow Museum of Asian Art

16 Harvard Art Museums

• Freer Gallery of Art and Arthur M. Sackler Gallery

스미소니언 인스티튜션에 속한 갤러리이며 한국실은 2017년
10월 14일 개편하였다. 조사된 보고서에 의하면 소장품은 총
542점(프리어540점, 새클러 2점)으로 도자, 회화 중심으로 되어있으나
한국실 담당 큐레이터인 Keith Wilson과 황선우 큐레이터에게
세분화된 자료를 받을 수 있었고 그것을 바탕으로 소장품 수량을
정리해 보았다. 현재 박물관 내부 시스템에 등록된 한국 소장품은
새클러 갤러리 7점, 프리어 갤러리 535점 그리고 프리어 스터디 컬렉션
247점으로 총 789점이 소장되어 있다.[17] 따라서 스터디 컬렉션까지
포함하는 경우 총 유물 수량은 약 780여 점이나 대외적으로는 이를
제외한 540여 점으로 알려져 왔다. 프리어 스터디 컬렉션[18]은 주로
도자기편[19] 위주로 이루어져 있어 완전한 유물의 형태를 갖춘 수량에서
제외된 것이다. 이러한 유물들은 국립중앙박물관의 후원으로 2012년
출간된 한국 소장품 도록인『프리어 새클러 갤러리의 한국미술(Korean
Art in the Freer and Sackler Galleries)』[20]에 수록되어 있다.
2019년 현재 프리어 갤러리의 갤러리#9와 #14에 한국 유물이
전시되어 있으며, 갤러리#14의 전시 제목은 '과거 한국의
재발견(Rediscovering Korea's Past)'이며 2017년 프리어 갤러리
재개관 이후로 지금까지 50점의 유물이 전시되어 있다. 갤러리#9은
기증자이자 수집가인 찰스 랭 프리어에 관한 갤러리로, 전시 제목은
'美를 바라보는 힘(The Power to See Beauty)'이며, 2017년 10월
14일 프리어 갤러리 재개관 이후 현재까지 총 24점의 유물이 전시되어
있고 이 중 한국 유물의 수량은 3점이다.
한국실에는 3개의 사인 패널 즉 전시 및 기증자 소개 패널, 도자기에
대한 설명 패널 외에 별도의 사인물이나 영상, 모형, 배너 등의 다른
전시 보조물은 일체 구현되어 있지 않다. 10개 정도의 진열장에 있는
유물에 집중하기를 바라는 의도에서 최소한의 보조물을 사용하고
있었다. 오후 시간대에 있었던 도슨트 투어에 참여해 보았는데,

고려청자에 10분 이상을 할애해 당시 고려인들의 청자 제작의 정확도와
과학성, 장인정신, 기형의 아름다움 그리고 타 기관에 없는 프리어
갤러리 소장 청자에 대해 매우 깊이 있는 설명을 들을 수 있었다.
도슨트의 설명을 들은 현지인들은 놀라는 한편 진열장의 청자들을 몇
번씩 들여다보며 감상하였다.

목재와 금속류도 있으나, 가장 큰 비중을 차지하는 도자기 중심 전시실은 밝은 조명으로 조성됨

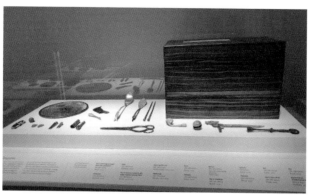

동경, 수저, 가위 등 생활사 유물을 전시한 진열장

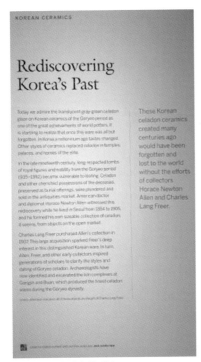

'과거 한국의 재발견' 패널　　　　수집가 〈찰스 랭〉 소개 패널

- Philadelphia Museum of Art

필라델피아 박물관의 우현수 큐레이터는 미국 내에서 가장 활발히
활동하는 한국실 큐레이터의 한 사람으로 2019년 7월 면담을
바탕으로 본 절을 정리하였다. 필라델피아 박물관 한국실은 전시뿐
아니라 각종 한국 미술 강좌와 한식 요리 프로그램 등 가족 프로그램을
운영하고 관련 워크숍과 한국영화 시리즈도 상영하고 있다.
필라델피아 박물관은 1876년 개관하여 1920년부터 1928년까지
공사하여 이전하였다. 현재의 리모델링은 1차로 5억5천만 달러를
투자하여 2020년 가을 완공한 뒤 다시 2차, 3차 공사를 거쳐
아시아관도 재개관할 계획을 가지고 있다.

필라델피아 박물관은 일반적으로 봄과 가을 대규모 특별전시를
개최하며 일반적으로 350평 기획전시에 20억원 가량이 들기 때문에
담당 직원들은 외부의 기부금을 유치해서라도 적자가 안 나도록
노력한다. 예를 들어 인문학예술기금의 경우도 1월에 지원 마감이라
박물관 내부에서는 그 이전 해 10월에 제안서를 미리 마감한다.
따라서 담당 큐레이터는 콘텐츠팀이나 개발팀과 만나 계속 회의하며
기금 유치에 노력해야 한다.

필라델피아 한국실 운영의 어려움은 한국 전시품의 확보라고 한다.
회화 작품은 6개월 전시하면 휴지기가 길기 때문에 지속적으로
교체해서 전시해야 하는데 유물이 턱없이 부족하다는 것이다.
그렇다고 한국 내 유물을 구입하려고 하면, 전근대 유물은 희귀하기
때문에 가격은 높은데다 상태가 안 좋기 마련이다. 이 때문에 구입비에
별도의 보수, 보존처리 비용이 더해지기 마련이고 상대적으로 유물
구입에서 저비용이 소요되는 다른 나라에게 구입 경쟁에서 밀리게
된다는 것이다. 또한 구입을 한다고 해도 개인 자격으로 구입하여
문화재를 국외 반출하는 일은 매우 어렵기 때문에 구입보다는
법적으로 수월한 기증의 방법을 고려한다고 이야기하였다. 예컨대
한국 정부나 기업이 지원하는 기금 등으로 한국 문화재를 구입하여
현지에 기증해 주는 방법을 의미한다.

필라델피아 박물관 내에는 7개의 학예부서가 있고 40명의 큐레이터가
있다. 나머지 부서는 지원부서이며 7개 학예부서 가운데 東아시아부는
비인기 부서로 구입이 성사되기 쉽지 않음을 알 수 있었다. 또한
동아시아 전통미술품을 구입한다 하여도 중국이나 일본 유물과 여러
면에서 경쟁하기 쉽지 않기 때문에 일견 한국의 근현대 미술품에
눈을 돌리게 된다고 한다. 한국의 국립박물관 학예부서가 기능별
구분과 주제별 구분으로 혼용되고 있는 모양새처럼, 필라델피아
박물관 7개 학예부서 역시 유럽, 미국, 아시아 등의 지역적 구분과
근현대라는 시대 또는 재질별 부서로 나누어져 있다. 따라서 한국의

근현대 미술품의 경우에는 동양부서가 아닌 근현대 부서의 담당이
된다. 그런데 미국 내에는 아시아의 현대 미술을 전공한 사람이
드물고 동시에 미국의 현대미술 큐레이터는 아시아 미술에 관심이
없기 때문에, 결국 동양부서의 큐레이터가 관심을 가지고 현대미술
큐레이터와 협업해야 한다는 것이 큐레이터의 의견이었다.
한편 필라델피아 박물관은 기본적으로 미술사 중심의 박물관이다.
따라서 실물 전시가 아닌 복제품 전시나 영상물의 설치는 유물의
진정한 관람을 방해한다고 생각한다. 전시품의 고유한 출처와
사용처를 인지하게 하는 방이나 건축물의 레플리카를 통한 공간
연출은 있으나 영상 장비나 장치를 추가로 사용하는 것은 최대한
지양하고 있었다.
한국실은 전시품의 대부분이 도자기였고 백자의 제작과정을 보여주는
실사 영상이 작은 DID에서 반복 재생되고 있었다. 다양한 기형의 현대
도자기를 함께 전시하고 있었으며 통로로 이어지는 강제 동선을 통해
중국실로 통해 있었다.

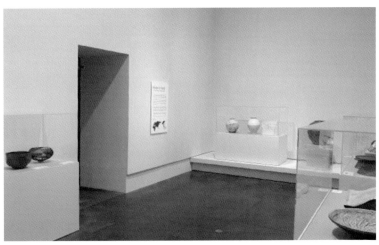

한국실 전경, 현대 도자기를 전시한 작은 방

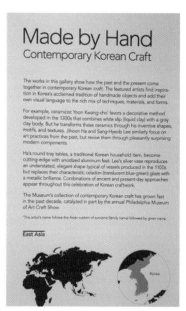

세계 지도에서 한국의 위치와
현대 공예를 설명하는 패널

한글로 유물 명칭을 병기한
설명카드

도자기 만드는 과정을
보여주는 실사 2D영상

• The Metropolitan Museum of Art

일본은 이미 일찍부터 미국에 일본미술사 큐레이터를
파견하고 지원하였다고 한다. 메트로폴리탄 박물관은 1998년
한국국제교류재단과 삼성문화재단을 통해 한국실 설치의 지원을
받았다.

방문 당시 메트 한국실을 담당하던 큐레이터의 이직으로 한국실 KF
인턴이었던 육영신 큐레이터에게 도움을 받았다. 2층 아시아관의
한국실은 11개의 진열장을 운영하고 있고 소장품 수량은 400점이며
도자기 196점, 공예품 124점, 토기 80점으로 구성되어 있다. 전시품
수량은 80점이다. '한국 100년의 소장품'전과 '신라, 한국의 황금왕조'
전시 이후 30년 만에 한국실을 갖게 되었다.

현재의 한국실은 고려청자와 백자 묘지명 세트를 비롯해 도자기가
다수이지만 회화와 불교 미술품들도 고르게 전시되어 있다. 중국실,
일본실에 비해 넓지 않으나 차분한 공간에는 지류가 있음에도
불구하고 밝은 조명으로 연출되어 있었다. 여타 미술관 전시와
마찬가지로 영상, 모형, 사인 설치물은 찾아볼 수 없었으나, 이웃에
연결되어 있는 일본실에는 전시품의 사용처를 보여주는 실사 영상이
2개 상영 중에 있으며 회화와 지류 전시로 인해 매우 어둡게 조성되어
분위기가 확연히 차이 났다.

메트로폴리탄 박물관은 전형적인 유물 중심 전시관으로 오프라인
공간에서는 디지털 장치를 즐겨 사용하지 않는다. 다만 웹상에서
이루어지는 교육이나 아카이브에서는 디지털 기술을 활용하여
다양한 서비스를 제공하여, 메트 매거진이나 어린이 대상의 교육
프로그램(#metkids) 등은 활발히 업데이트되고 있고 아카이브
분야에서도 마찬가지이다. 프렛 대학이 박물관 미술관의 디지털화에
대한 시리즈 기사를 싣고 있는데 이미 2017년 실린 메트 디지털부서
직원 제니(Jennie Choi)의 인터뷰(〈A Deep Dive into The Met's
Collection Information Digital Work System〉, 2017. 12. 12.)에서

마이크로 소프트의 워크숍을 박물관 소장품의 디지털
분야(DAM)에서의 협업으로 소개하고 있었다. 또한 온라인 숍 운영도
공격적으로 펼치고 있었다. 문화상품 개발은 메트의 직접 개발이거나,
외주 혹은 유명 브랜드와의 콜라보레이션 등으로 나뉘어 선보이는데
패션 관련 상품은 주로 외부 회사에서 만드는 경향을 띤다.

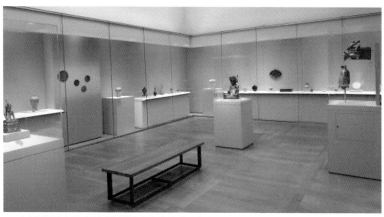

도자기 진열장과 함께 전시된 불상과 동경 등의 금속 유물 진열장 모습이다

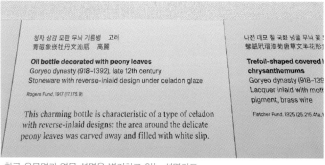

한글 유물명과 영문 설명을 병기하고 있는 설명카드

해은부원군 오명항 묘지의 한글 병기 설명카드, 14점의 묘지를 일괄 전시하고 있다

일본실에서 결혼 의례와 관련된 진열장 옆에 30인치 정도 모니터로 전통 결혼식을 찍은 실사 영상을 상영하고 있다

산수화 족자 앞에서
필자와 육영신 선생님

• Museum of Fine Arts, Boston

1870년 건립된 보스턴 파인 아트 박물관은, 미국 독립 이전에는
오랫동안 다른 유럽 국가들의 회담 장소로 사용된 장소로서
매사추세츠 사람들에게는 고향과 같은 역사적인 곳에 설립되었다.
보스턴 미술관은 1876년 7월 4일 미국 독립 100주년 기념으로
대중에게 공개되었다. 예술품 5,600점으로 시작하였으나 그 수량이
점차 증가하여 1909년에는 현재의 헌팅턴가로 이전하였다.
현재 소장품은 거의 50만 점에 달하고 연간 백만 명 이상의 관람객이
방문하여 고대 이집트로부터 현대미술까지의 소장품을 통해 특별전과
혁신적인 교육 프로그램의 체험을 제공하고 있다. 2010년 고대부터
근대까지 4개의 층위로 미국 미술 전시관을 개관하였고 2011년에는
현대미술과 교육 공간을 위해 박물관의 서쪽 건물이 Linde Family
Wing으로 이전하였다. 박물관 곁에는 1876년 문을 연 보스턴 MFA
스쿨이 있고 2016년 Tufts예술과학학교의 일부로 흡수되었다.
보스턴 미술관의 궁극적인 목적은 시각 세계에 대한 대중의 질문과
요구에 부응하고 이해와 감상을 증장시키는 것이며 보스턴뿐 아니라
뉴잉글랜드와 전 미국 그리고 전 세계 사람들에게 서비스한다는
의무를 가지고 있다. 이러한 박물관의 글로벌 비전으로 인해
박물관으로서는 매우 특이하게도, 보스턴 시의 기후 변화 관련 부서와
협력하여 기후 변화와 싸우기 위한 전략들을 개발하였다. 즉 관련
사업가, 연구소, 시민 리더들의 모임인 Green Ribbon Commission
연구소를 설립하여 에너지 소비와 온실가스 배출을 줄이는 운동을
하고 있는 것이다.
매튜(Matthew Teitelbaum)관장의 브리핑에 따르면 건립 150주년이
되는 2020년을 기해 다양한 사업을 기획해 관람객에게 미술품을
해설하는 새로운 방법을 고민하고 있으며 보존 센터 개관에 역점을
두고 있다고 한다. 대체가 불가능한 작품들과 회화들에 대한 관리 및
보존을 위해 여섯 개의 실험·작업 공간을 새로 조성하여 역동적으로

협업할 뿐 아니라, 최신 환경을 구축하여 관람객들이 교육·참여·발견을
위해 쉽게 접근할 수 있도록 새로운 자리에 보존센터를 계획하고
있었다. 또한 지역인이 참여하고 지역 예술가들의 참여를 위한
플랫폼을 만들어 지역사회와의 긴밀한 결속을 강화하고 있다.
보스턴 미술관의 한국실은 새로 단장하여 산뜻하게 정리된
모습이었다. 다만 전시 컨셉은 Met나 DIA, VFA 등의 한국실과
유사하게 느껴졌다. 회화작품과 불교조각품 등이 고대부터 근대까지
시대를 아우르면서도 작품 수량으로는 고려청자와 조선백자에
편중되어 있었고 현대 도자기까지 전시하고 있다. 다만 입출구가
하나로, 순환하는 동선이 아니고 아시아 갤러리의 마지막 동선에
위치하고 있어 한국실을 관람한 뒤 다시 돌아 나와야 하므로 관람객이
입구 쪽에서 특별한 관심이 없으면 지나칠 수도 있다.
방문 현재 한국실 담당의 크리스티나 위위박사와 KF에서 파견나온
한국인 인턴이 담당하고 있었다

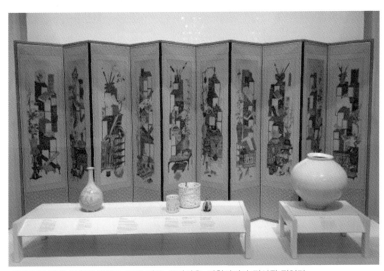

사대부의 방을 연출한 책가도 10폭 병풍, 문방사우, 달항아리가 전시된 진열장

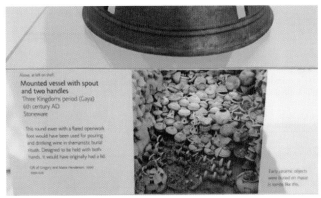

설명카드에 발굴 사진을 참고로 보여주고 있다

조선시대 사랑방을 소개하는 작은 패널

보스턴미술관 한국실의 연혁과
한국유물의 개요를 소개한 패널

심플하고 밝은 분위기로 리노베이션한 한국실 전경

• Peabody Essex Museum

유길준 관련 유물을 다량 소장한 미국 내에서도 독특한 박물관으로 최근 5년 간 두 번에 걸쳐 유길준 관련 행사를 개최하였고 유물 조사도 완료하였다. 총 3개 층으로 이루어져 있는데 상설전시로는 중국 근대 건축물, 미국의 현대예술, 일본과 인디언 예술 등을 전시하고 있으며 각 층별로 2개의 특별전시실이 거의 동시에 운영되거나 개관 예정으로 있어 빠른 순환 속도로 특별전을 운영하는 박물관이었다.

필자가 방문할 당시에는 기존 건물 곁으로 40,000피트 넓이의 건물과 정원을 새로 확장해서 2019년 9월 28일 개관할 예정이었다. 새로 개관하는 건물에 한국실이 위치해 있어서 직원의 안내로 한창 전시 준비 중인 방만 볼 수 있었다. 또한 한국실 담당의 중국미술사 전공 큐레이터가 그해 여름 홍콩의 미술관장으로 간 뒤 아시아 전공 큐레이터는 공석이었다. 대신에 필자는 중국 전시와 연구를 담당하는 레이첼 앨런, 기관 기부 담당 디렉터인 캐틀린 코코런,

사진 전공 중국인 큐레이터 스테파니를 만나게 되었고 그들의 안내로 수장고에서 한국의 미정리 근대 사진자료를 볼 수 있었다. 18세기 후반에서 19세기 초에 걸친 한국의 풍속과 미국 이민사를 알 수 있는 민속자료였다.

실제로 피바디 에섹스 소장 1,800여 점의 한국 유물 가운데 민속품이 50% 비율을 차지하고 있다. 피바디 에섹스 박물관은 세일럼의 국립 아모리 공원과 역사적으로 유명한 근대 건축물[예컨대 Gardner Pingree House, Crowninshield Bentley House, Ropes Mansion 등]과 맥킨타이어 역사지구, 공용주차장과 박물관 몰, 세일럼 지하철 역, 앤틱 상가거리, 마녀박물관과 할로윈 퍼레이드 등 주변에 정착된 관광 인프라로 인해 관람객의 발길이 끊이지 않는 위치의 박물관이며 접근도 용이하다. 다시 말해 뛰어난 입지 조건과 유길준 자료를 소장한 박물관이라는 점을 이용해 한국 문화를 홍보하기 좋은 박물관이다. 또한 PEM 소장 한국 사진 자료는 한국 내 근대 사진자료와 비교·고증 작업이 필요하며 근현대사 연구를 위해 정부 차원의 지원이 요구된다.

한국의 흑백 풍속 사진과 캡션

수장고 랙과 한국 근대 사진첩 　　　　　개화기 인물 사진 자료

• Cleveland Museum of Art

클리블랜드 미술관은 1916년 미술관을 위해 자금을 기부한
사업가들이(*Hinman B. Hurlbut, John Huntington, Horace
Kelley, Jeptha H. Wade II) 사유지인 공원 부지를 기부하여
건립하게 되었다. "영원히 모든 사람들의 이익을 위한" 기관이라는
모토로 건립된 미적으로 뛰어나고, 지적이며 전문적인 기준에
부합하면서 세계의 위대한 예술을 이해하고 최대한 참여할 수 있도록
기회를 제공하는 클리블랜드 미술관은 오하이오주 동북부의 중요한
문화기관이다. 3대 관장인 셔먼 박사는 아시아 유물을 수집하여
미국내 최고 순수 미술품으로 유명해진 동시에 1971년 건축가
마르셀 브로이어에 의해 설계된 건물을 증축, 개관하였다. 여기에는
특별전시실, 교실, 특강을 위한 홀, 강당, 교육부서의 헤드쿼터들이
들어갔다. 그 이후로도 4대 관장인 에반 홉킨스 터너는 또 하나의
박물관 건물을 추가했고 9개의 새로운 전시실 뿐 아니라 박물관의

도서관을 두었으며, 소장품을 사진과 현대 예술 등으로 확장하였다. 셔먼 관장의 딸인 6대 캐서린 리관장은 17세기 유럽 회화와 20세기 회화와 조각, 19세기 후반에서 20세기에 이르는 미국과 유럽의 장식미술에 초점을 두었고, 그 뒤의 7대 관장 티모시 럽은 1916년 개관한 보자르 빌딩과 동쪽 건물을 2008년과 2009년에 각각 재개관한 뒤 필라델피아 박물관장으로 옮겨갔다. 현재의 관장인 윌리엄(William M. Griswold)은 2014년 9대 관장으로 취임하여 백주년이 되는 2016년 특별전 및 역사적인 리노베이션과 특별한 소장품의 확장을 위한 기금 모금 캠페인에서 성공적인 결과를 가져왔고 현재 2024년까지 계약된 상태이다. 그는 '예술을 중요하게 만드는 두 번째 백년의 전략적인 계획'을 세워 박물관 사업을 이끌어가고 있다.

2013년 국제교류재단의 지원으로 한국실이 개관하였고 다시 국립중앙박물관이 지원하여 2015년 진열장 10개 32점으로 리노베이션하였다. 377점의 한국 유물은 고고유물 34%, 도자기가 31%, 회화 작품 12%로 구성되어 있어 안정감이 있으며 청자가 뛰어나다. 서예와 회화 등도 자주 교체 전시를 하고 있는데 이는 한국미술 전공인 임수아 큐레이터가 전시실을 담당하기에 지속적인 관심과 적극적인 활동이 가능하게 된 것이다. 2017년에는 '책거리병풍' 특별전을 개최하고 이에 따른 특별강의와 K-pop파티, '한국 전통종이꽃 만들기' 미술 축제를 개최하는 등 한국 알리기에 힘쓰고 있다. 클리블랜드 미술관은 유물을 전시한 전시실과 디지털 매체를 활용한 체험 공간을 분리해 이원화해서 운영하는 독특한 형태의 미술관이다.

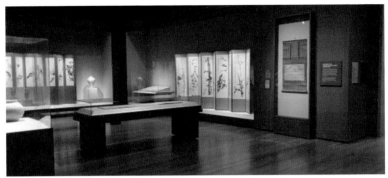

차분한 조명과 분위기 속에 회화류와 자기류를 고르게 전시하였다

동아시아 지도와 한국
예술을 설명한 패널

한국실 조성을 후원한
국제교류재단과 국립
중앙박물관 명패

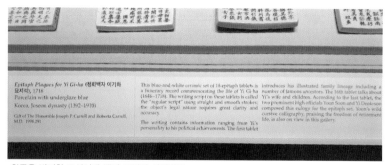

Epitaph Plaques for Yi Gi-ha (청화백자 이기하 묘지석), 1718
Porcelain with underglaze blue
Korea, Joseon dynasty (1392–1910)

Gift of The Honorable Joseph P. Carroll and Roberta Carroll, M.D. 1998.291

This blue-and-white ceramic set of 18 epitaph tablets is a funerary record commemorating the life of Yi Gi-ha (1646–1718). The writing script on these tablets is called the "regular script" using straight and smooth strokes; the object's legal nature requires great clarity and accuracy.

The writing contains information ranging from Yi's personality to his political achievements. The first tablet introduces his illustrated family lineage including a number of famous ancestors. The 16th tablet talks about Yi's wife and children. According to the last tablet, the two prominent high officials Yoon Soon and Yi Deok-soo composed this eulogy for the epitaph set. Yoon's wild cursive calligraphy, praising the freedom of retirement life, is also on view in this gallery.

한글을 병기한 조선시대 백자 묘지명 설명카드

2020년 복식 특별전으로 유물이 교체된 모습

• Detroit Institute of Arts

문체부 한국실 전수조사 보고서에 따르면 DIA는 코너에 한국전시를 운영한다고 조사되었으나 필자가 방문해 보니 하나의 방으로 조성되어 있었고 매우 아름답고 짜임새 있게 운영되는 한국실 중 하나였다.

DIA는 1885년 제퍼슨가에 설립되었으나 빠른 소장품의 증대로 1927년 현재의 위치인 우드워드가로 이전하였다. 폴 크렛에 의해 설계된 보자르건물은 예술의 사원으로 불려지고, 양쪽의 두 개 별관이 1960년대와 1970년대에 각각 설립되었다. 1999년부터 2007년까지 8년여 동안 DIA는 중요한 건축 확장과 리뉴얼을 진행하였다. DIA는 100개 이상의 전시실을 가진 65만 8천 평방피트의 박물관으로 1,150석의 강당과 380석의 강의홀, 참고 도서관과 주립 미술품 보존 서비스 랩을 갖추고 있다. 또한 6만 5천점의 미술품은 미국에서 6위 안에 속하는 소장품으로 재단을 설립한 윌리엄 발렌티너가 1924년부터 45년에 걸쳐 오늘날에도 중요한 소장품들을 수집하여 골격을 구축하였다. 그 가운데는 디에고 리베라의 〈디트로이트 산업 프레스코〉와 함께 미국에 처음으로 입수된 빈센트 반 고호의 〈자화상〉이 있다. DIA의 대표적인 특징은 소장품의 다양성에 있다. 즉 공간적으로는 미국, 유럽과 아프리카, 아시아, 인디언, 오세아니아, 이슬람의 미술을 시간적으로는 고대 예술에서부터 근현대까지를 아우르고 있으며 장르도 그래픽예술에 이르는 작품들이 그것이다.

DIA의 한국실은 1927년 개관하였고 박물관 자체적으로 몇 차례 리노베이션을 거쳤다. 문체부 보고서에는 도자기와 직물이 다수를 차지하는 총 195점의 소장품이 있고 아시아관 한 편 코너에 4개 진열장, 6점의 전시품이 있다고 하였으나 2018년 아시아관 개보수를 통해 현재 DIA 한국실에는 달항아리의 제작을 소개하는 벽면 DID 실사 영상 및 관련 설명 패널이 있는, 현대와 고전이 어우러진

전시실이다. DIA는 큐레이터의 적극적인 관심으로 관리되고
있으나 필자가 방문했을 당시 캐서린 캐스도르프 박사가 담당하고
있었다. 그녀는 한국 고고미술사 전공이 아니므로 한국 연수나 매칭
프로그램을 통한 자신의 교육과 회화 등 한국 소장품에 대한 보존처리
지원 등에 대해 언급했다.

전시실 전경

현대의 조각보와
달항아리

수장고에서 실사한
〈십장생도 병풍〉

보존처리가 필요한
〈아미타불 탱화〉

한글을 병기한 전시실 주제
패널과 후원자 소개 명패

• University of Michigan Museum of Art

UMMA는 미국에서 가장 오래되고 규모가 큰 박물관 중의 하나이다.
지역적으로는 K-12 학교 교육과 공공 관람객을 지원할 뿐 아니라
세계적인 아카데미 커뮤니티에 봉사하는 대학 박물관 중의 하나이다.
매년 25만 명 이상의 현장 관람객이 방문한다. 박물관의 광범위한
소장품은 다른 문화와 시대에 걸쳐 있고 폭넓은 미디어들까지
포함해 2만여 점 이상이며 150년 이상의 역사와 함께 미시간대학이
수집한 예술작품들로 대표된다. 미국과 아시아, 아프리카 예술의
중요한 자산들과 중국, 일본의 도자기와 회화, 한국의 도자기와
중앙아프리카의 조각들은 북아메리카 지역 소장품 가운데 가장
좋은 유물들에 속한다. 즉 다른 소장품 하이라이트는 제임스 맥닐
휘슬러, 파블로 피카소, 클로드 모네, 앤디 워홀, 막스 벡크만, 카라
워커, 헬렌 프랑켄탈러, 샐리 만, 루이 컴포트 티파니, 알베르토
자코메티, 조슈아 레이놀즈의 작품들이 있다.
현재의 관장인 올슨(Olsen)박사는 5년의 임기로 2017년 10월
30일에 이사회의 승인을 받았다. 올슨 박사는 샌프란시스코 MOMA,
게티 뮤지엄 등에서 소장품 디지털화와 재단의 연구자금 모금
등을 적극적으로 수행하고 포틀랜드 미술관의 교육부장을 역임한
전문가로, 학생과 교수 그리고 공공기관 및 다른 문화기관들과
협업하고 포괄적인 사업들을 하면서 교육과 연구 그리고 시민들의
삶에 크게 공헌하고 있다.
한국실은 2009년 한국국제교류재단의 지원으로 개관하였고
2016년에 리노베이션 했으며 문체부 보고서에 따르면 총 300점이
소장되어 있고 조사 당시 진열장 11개 65점을 전시하고 있다고
했으며 남상용 부부, 부르수 부부의 기증품으로 삼국시대 토기와
와당이 소장되어 있다. 195점 가운데 30점이 전시되고 있는데
문체부 보고서에는 갤러리 구성, 페인팅, 조명, 전시케이스, 라벨
등의 개선을 위한 자금이 필요하다고 하였으나 일본인 큐레이터인

나츠 오보에 박사의 설명에 의하면 인턴으로 있던 한국 학생이 전시 설명문을 작성했다고 한다. 설명카드에는 문양에 있는 꽃의 실제 사진이나 전시실에 진열되어 있는 전통악기 해금에 대한 사진과 소개 글이 비교적 상세하게 적혀 있었다. 한편 병풍을 비롯한 회화 작품이 진열되었음에도 전시실은 자연 채광에 노출되어 있었다.

토기와 도자기가 대부분인 전시실 전경

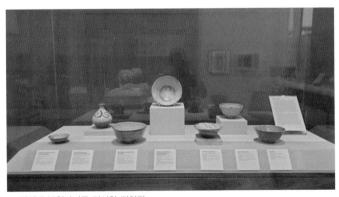
조선시대 분청사기를 전시한 진열장

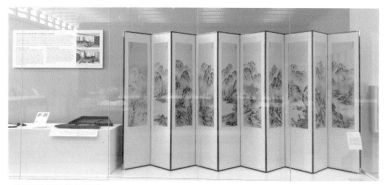

사랑방을 연출한 진열장

조선시대 사대부의 사랑방 공간 사진을 곁들인 설명카드

기녀들이 연주하는 그림을
곁들여 설명한 카드

• Virginia Fine Art Museum

1919년 판사 존 바톤 페인(John Barton Payne)은 그의 회화작품 50점을 모두 기부하였고 다른 기부자들도 곧 뒤를 이어 예술작품들을 기부하게 되자 페인은 1932년 증가하는 예술 콜렉션을 위해 10만 달러의 자금으로 공공 박물관을 세울 것을 제안하였다. 버지니아 주지사 존 갈랜드 폴라드는 개인적인 기부자들의 자산뿐 아니라 주의 예산을 사용하여 새로운 박물관을 운영하는 비용을 지원하도록 도왔다. 버지니아 의회는 1934년 3월 27일 주립 박물관 지위를 부여하는 법률을 승인하였고 연방 정부의 추가적인 자금 지원을 받기 위한 판사 페인의 노력은 현실이 되었다. 경제 대공황이 한창이던 1936년 1월 16일 버지니아의 정치가와 사업가들은 리치몬드에 VMFA를 개관함으로서 그들의 미래에 대한 믿음과 예술의 가치에 대한 믿음을 실현하였다. 노력의 건축가인 피블즈 페르구손(Peebles Ferguson)에 의해 영국의 르네상스 스타일의 건물이 새로 보금자리를 튼 연구소 자리에 설립되었다. VMFA은 버지니아주의 상징적인 미술관이자 세계적인 최고 예술품, 과거와 현재의 예술품을 향유하게 해주는 교육 네트워크의 대표주자로 서비스하고 있다.

VMFA의 가장 이른 시기의 유명한 기부품은 1947년 피터 칼 파베르게(Peter Carl Fabergé)가 기부한 릴리안 토마스 프랫(Lillian Thomas Pratt)의 보석류 콜렉션이며 같은 해 티 카테스비 존스의 현대미술 콜렉션도 기부받았다. 1950년대 초에는 중요한 유럽 예술품을 소유하게 된다. 계속적인 소장품 증가로 전시 공간에 대한 요구가 증대되었고 1954년 리치몬드의 건축가 메릴 리에 의해 추가로 확장하게 되었다.

VMFA의 소장품 확보는 1960년대 동안 빠른 속도로 지속된 개인 독지가들의 자금 지원 덕분이었다. 특히 중요한 것은 1968년 폴 멜론의 자금으로 인디안과 히말라야 회화, 조각, 장식예술이 세계적으로 유명한 나슬리 히라마넥의 소장품 150점 이상을 구입한

것이다. 박물관의 남쪽 건물은 1970년에 확장되었다. 여기에는 4개의 상설 전시실과 1개의 거대한 대여전시실, 도서관과 사진 실험실, 수장고와 직원사무실이 들어서게 되었고 동시에 에일사 멜론에 의해 450점의 18, 19세기 유럽의 금, 도자기, 에나멜 박스 등의 장식미술품이 기부되었으며 프란시스 르위스에 의해 아르누보 작품과 가구가 기부되었다. 1985년 서쪽 건물이 추가로 개관하여, 멜론 컬렉션과 주요 프랑스 인상파, 후기인상파 및 영국의 스폴팅 아트 등이 전시되었다. 서쪽 건물은 하디 홀츠만에 의해 설계되었는데 아르누보와 아르데코 가구 및 유리와 다른 장식 미술로 유명한 루이스 콜렉션도 전시되어 있다.

VMFA는 많은 개인적인 기부자들에 의해 제공된 기금으로 더 많은 특수한 소장품을 확보했다. 광범위한 소장품은 미학적으로 높은 수준과 넓은 영역으로 특징되어진다. 여기에는 중요한 고전 예술과 아프리카 예술을 포함하여 푸생, 고야, 들라크르와, 모네와 같은 유럽의 대표적인 작가의 작품과 존 싱어 사전트와 윈슬로 호머와 같은 미국의 대표 화가들 그리고 영국의 은제품이나 유리공예, 보석류들이 포함되며 근대와 현대예술의 역동적인 콜렉션과 유명한 파베르게 황제의 보석류들, 에드가 드가에 의한 원본 밀랍과 청동 작품이 포함되어 있다.

1999년 새로운 캠퍼스인 파울리 센터를 개관하여 버지니아주 전체의 협력을 위한 박물관 사무실을 두고 박물관과 미술관, 예술 기관, 학교, 지역 단과대학과 종합대학 등 200개 이상의 비영리 기관들의 자발적인 네트워크로 다수의 복지를 위한 전시와 프로그램을 제공하고 있다. 이러한 프로그램을 통해 박물관은 시각 예술과 공연예술가들의 전시와 시청각 프로그램, 심포지엄, 강의, 학술대회 워크숍을 개최한다.

한국실은 2012년 한국국제교류재단 지원으로 조성되었다. 한국실 전담 인력은 없고 동아시아 큐레이터가 담당하고 있으며 조사 보고서에는 전체 소장품은 70점으로, 진열장 5개에 27점이 전시되어 있는 것으로

되어 있었으나 방문한 바로는 7개 진열장에 병풍, 목가구, 도자기 등이 다양하게 전시되어 있으며 조명은 진열장별로 차별화되어 회화, 목가구 장은 어둡게 조성되어 있었다. VFA는 주립박물관으로서 공적 기능이 강조되어 사립 박물관들과는 차별된 모습을 보여준다.

중앙에 전시된 나전칠기함

한국미술 소개 패널

한국 지도 패널과 백자를 전시한 벽면의 진열장

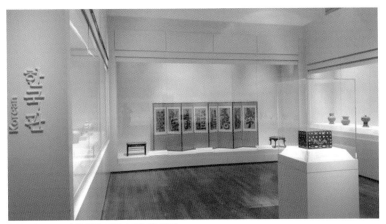

한국관으로 표기한 한글 사인과 전시실 전경

• Herbert F. Johnson Museum of Art

1973년 개관한 코넬대학 허버트 존슨박물관은 아이 엠 페이(Pei Cobb Freed & Partners)가 설계한 박물관으로 1975년 미국 건축가협회 명예상을 받았다. 입구의 정원으로부터 위층으로 올라가면서 상설전시실을 관람하게 되고 동일한 동선으로 다시 기획전시실과 강의실을 보며 내려가는 구조로 설계되어 있다. 기획전시실은 로비의 반 층 아래에 위치하며 대중적인 공간을 제공하고 스터디 갤러리들은 교수들이 그들의 강의 코스와 함께 고안한 전시를 개최한다.

이 박물관은 5층 높이의 층고를 그대로 보여주게 설계한 로비 공간과 타워가 특징이다. 먼저 건축 비평가인 울프 본 에카르트는 존슨 박물관이 크기와 높이에서 피로를 줄여주는 휴식 공간이 배치되어 있는 완벽한 박물관으로 묘사했다. 갤러리의 자연 채광이 소위 '박물관의 피로'를 줄이려는 공간적인 개념을 발전시킨 것이라는 것을 입증시켰다. 이것은 뒤에 시라큐스의 에벌슨 박물관에서 확장되었다. 다양한 소장품을 가지고 있는 작은 박물관들의 경우 이러한 장치들은 또한 전시 기간이나 규모 사이에서 용이하게 변화할

수 있다.(Museum News 1974. 9월호) 로비를 따라서 회의장이 있고 파노라마 전경을 프레임에 담아 볼 수 있는 공간이나 유리로 둘러싼 타워 등은 어떤 수직적인 구조물을 방해하지 않고 단순하게 높고 넓은 유리들이 벽에서 벽으로 이어져 마치 얇은 라인들이 참여하는 듯한 야외 공간들은, 로비와 마찬가지로 자연 공간을 끌어들이려는 에즈라 코넬의 관점을 가능하게 하고 있다.

허버트 존슨 미술관의 미션은 관람객이 전 세계적인 전통과 전 시간대의 교육을 통한 영감과 즐거움을 얻기 위한 매체들의 넓은 스펙트럼을 통해 예술 작품 자체를 향유하는 것이다. 이 때문에 미술관은 무료입장이다. 박물관의 비전 역시 예술을 직접 경험하게 하고 학제간의 수업과 평생 교육에 새로운 지평을 열어주는 것이다. 대학 박물관 가운데 수준 높은 소장품을 가지고 있으며, 한국실은 2011년 단독전시실로 개관하였고 보고서에는 소장품 400점, 전시품 109점 진열장 3개로 조사되었다. 하지만 필자의 조사에 따르면 6개의 진열장이 있었고 도자기가 대부분을 차지하고 있으며 조희룡의 회화첩이 특기할 만한 작품이었다.

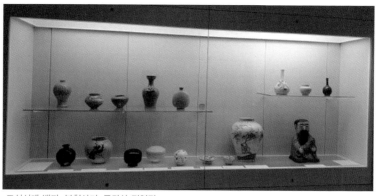

조선시대 백자, 분청사기, 목각상 진열장

향로와 수저 도자기가 함께 전시됨

• Art Institute of Chicago

시카고미술관에서는 아시아부장 왕 타오 및 일본 미술사 전공
큐레이터 제인을 면담하였다. 473명의 직원 중 30명의 학예인력이
근무하고 있으며 한국 소장유물의 점수는 2018년 조사에서는
165점이 소장되어 있으나 국외소재문화재재단의 자료에는 240점이
기재되어 있었다. 그들은 가까운 시일 내에 한국실을 교체하고
새로 전시할 계획을 가지고 있었고 이를 전담할 한국인 큐레이터가
한국실 운영에서 우선 순위라고 하였다. 방문 당시 왕 타오의 말에
의하면 미국에서 시카고 아트 인스티튜트는 메트로폴리탄 박물관에
버금가는 박물관인데 현재 Met나 LACMA, 필라델피아, 클리블랜드
미술관이 한국미술사 전공의 전담 큐레이터가 있는데 비해 열악한
상황이라고 하였고 아시아 담당은 5명으로 전문가와 테크니션이 있고
5명의 인턴이 일한다고 하였다. 직원 외에도 방문학자나 자발적으로
도와주는 학자가 10명에서 12명이 있고 인턴 학생이 5명이 있는데
주로 회화 쪽이며 도자기 전공이 없다고 한다. 2020년부터는
국립고궁박물관 전시홍보과장이었던 지연수 큐레이터가 한국실 등을
담당하고 있다.
가장 많은 소장품은 역시 도자기였고 이에 대해 자부심을 가지고

있었다. 그밖에는 고고학, 복식사, 민속 관련 유물 등이 있는데
아시아부장은 한국 도자기를 연구할 인력과 추가 대여가 이루어진다면
아시아실을 확장하고 한국실을 다시 개관하겠다고 하였다. 그렇게
되면 다른 장르의 명품을 전시할 수 있을 것이라고 한다. 또한 한국
소장품 가운데 19세기 병풍의 세척과 보존처리가 시급하며 개별
유물의 내용에 대한 번역의 필요성도 언급했다. 방문 당시 한국실은
통로공간에 조성되어 좁았기 때문에 크기가 작은 도자기만 전시하고
있었다. 그러나 시카고미술관의 한국 유물에는 나전궤, 곽분양행락도
8폭, 불화 7점, 아미타여래도 2점, 영산회상도 1점, 나한도 2점,
풍경화 1점, 8세기 금동여래입상, 삼국시대 귀걸이와 토기 등과 현대
유물이 다수 있다. 내부 방침상 회화의 경우는 보존처리를 거친 뒤
3개월 전시 후 5년 휴지기를 두면서 교체해 주기적으로 전시한다.
디지털 매체의 사용에 대한 질문에는 홍콩이나 아시아 대부분 나라들이
인터렉티브 영상 기술을 자주 쓰지만 시카고는 특별전에 이용할 뿐이며
화려한 도록이 인상적인 일본의 우끼요에 특별전[21]에서 6편 정도의
비디오를 사용하였고 예전에는 영상을 활용했으나 2019년 당시의
관장은 현대적인 기술을 사용하면 관람객들이 더 이상 좋은 유물을
감상하지 않는다고 우려하여 디지털 매체는 지양하고 유물의 디지털화
작업도 선택적으로 진행하고 있다고 하였다.

한국실 전시공간으로 통로 공간 좌우에 도자기들이 전시됨

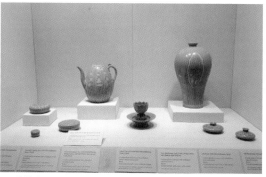

아시아관의 소개 사인물 　고려 청자 진열장

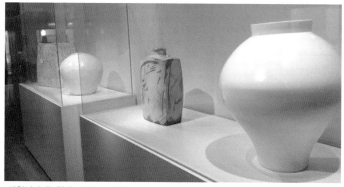

달항아리 등 현대 도자기 진열장

• Royal Ontario Museum

2018년 국외소재문화재재단의 조사에서는 소장품이 1,217점이었으나
2017년의 문체부가 조사한 2,500점과는 차이가 있었다. 전시품의
수량 또한 250점과 대여한 조선시대 서간문을 포함해서 1,300점으로
달랐는데, 이 가운데 영어로 번역된 서간문 콘텐츠가 L997.21.2-
13 번호로 등록되었고 1952년경 입수된 목판과 금속, 목활자(NMK
100,000 14-19C-952*90.2-11 952*90.12-45)들이 다수 있었다.
한국실은 1999년 국제교류재단의 지원으로 개관하였고 다시

국립중앙박물관의 지원으로 2012년 재개관하였다. 상대적으로
자세하게 기술된 한국사 연표나 설명카드들은 크리스티 한 교수,
학생이나 연구조교 혹은 로레아 교수가 수년 동안 도와주었다고
소개하였다. 아시아부장 션 휀에 의하면 캐나다 현지인들은 한국의
문화와 사회, 미술에 대해 알기를 원하지만 현재 전담 인력이 없기
때문에 한국 정부나 국립박물관 직원, 코디네이터와 같은 전문가의
지원이 필요하다고 하였고 이러한 인력을 통해 유물 관리, 연구, 발표,
갤러리 토크 등에서 한국문화와 역사를 강의한다면 한국 전시실을
종합적으로 홍보할 수 있을 것이라고 말했다. 반면에 중국 전시실이나
일본 전시실은 관련 전문가가 있지만 일본, 중국과 한국은 다르므로
한국만의 차별화된 전통 문화와 역사 전문가를 갖추는 것이 최우선
과제라고 강조했다.
아울러 중요한 한국 유물이 많으므로 그것들의 전시 교체와 설치
등에 대한 전략 계획을 수립해서 스토리텔링 방식으로 전시하게 되면
관람객에게 보여주는 면들을 개선할 수 있을 것이라고 한다.

들어가는 입구 왼편에 현대 도자기 전시 및 한국실 소개 패널

한국사 연표를 왕조별로 소개한 입체 패널

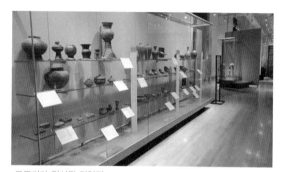

도토기가 전시된 진열장

조선시대 갑옷과 투구 그리고 사대부의 목가구를 보여주는 진열장

일러스트를 그려서 유물을 설명한 네임택

선첸부장과 중국 미술사 연구원

도자기 명세를 빽빽하게
적은 네임택

• Brooklyn Museum

한국실은 1974년 개관하고 국립중앙박물관의 지원으로 2012,
2017년 두 차례에 걸쳐 리노베이션을 하였다. 전체 소장품은
750점으로 조사되었고 도자기와 민속품이 대부분이며 회화와
금속공예품 등 기타 장르가 나머지를 차지하고 있다. 한국실 전담
인력은 없으며 아시아미술 큐레이터 조앤 커민스가 담당하고
있다. 방문한 2019년 초에는 한국실 입구 쪽에 현대 조각가
전광영의 추상 조각을 전시하고 있었다. 그의 대표적인 작품인
'조합(Aggregations)'의 설명에는 종이를 싼 소포들로 조각적인

조합을 만들어 규칙적이면서도 의미 없는 불규칙의 조합 덩어리를 소행성, 달의 표면, 정제되기 이전의 수정 표면에 비유하였는데 그의 작품은 미국의 여러 기관에 전시되어 있다. 한국의 고미술 감상이 시대적 배경 지식을 요구하는데 비해 상대적으로 작가가 생존해 있는 현대 작품들이 시대 관람객에게 보다 친근하게 접근할 수 있기 때문이랄까.

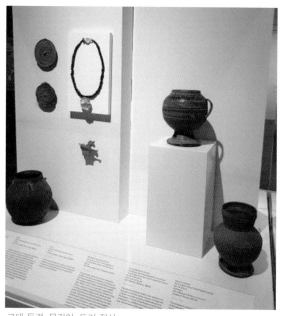

고대 동경, 목걸이, 토기 전시

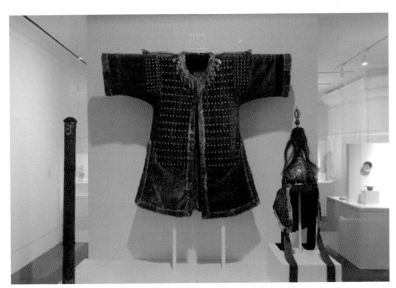

갑옷, 투구, 칼집 전시

벽에 핀으로 고정한 고려청자 전시

전광영 〈조합〉

• Portland Art Museum

1892년 설립된 오레곤주 포틀랜드 박물관에서 처음으로 한국실이
개관하게 된 것은 1997년 한국국제교류재단의 도움으로 이루어졌고
20년 뒤인 2017년 재개관하였다. 소장품은 110점으로 조사되었으나
김상아 큐레이터와의 면담과 제공한 자료를 통해 150점으로
증가된 것을 알 수 있었다. 다음의 서술은 김상아 큐레이터의
자료를 바탕으로 정리하였다. 포틀랜드 미술관 소장품은 도자기,
현대미술품, 회화 순으로 구성되어 있으며 문체부 보고서에 의하면
이 가운데 19점이 전시되어 있다고 한다. 목록에는 현대 작가 작품도
있었으나, 조사 대상 소장품에는 포함되지 않았다. 한국유물에 대한
정보는 국립문화재연구소에서 2015년 작성한 목록에서 추가된
것을 알 수 있었다. 현재 포틀랜드 박물관의 유물 수는 한국 유물이
대략 150점, 중국 유물 약 550점, 일본 유물 약 3,500점 정도로
일본 유물이 강세를 보이고 있고 특히 일본 판화 컬렉션이 우수하며
최근에도 한 수집가로부터 일본 회화 100점을 기증받았다고 한다.
디지털 매체 활용에 대해서는 포틀랜드 박물관은 아직 신기술을
이용한 전시를 진행한 적이 없으며 오디오 가이드도 구비되지 않았다.
한국실 운영에 대해서는 다양한 유물의 부족을 꼽고 있었는데 회화나
직물의 경우 보존 관리를 위해 전시장과 수장고 보관을 1:10의 비율로
운영하고 있다. 예를 들어 6개월 전시 후 5년 동안 수장고에 보관하게
되기 때문에 한국실 전시 교체에 어려움을 겪고 있다. 교체나 대체가
가능한 유물의 확충이나 한국에서의 장기 대여 등 몇 가지 대안을
언급하였다.

포틀랜드박물관은 2020년 전반적인 확장 보수공사를 계획하고 있었고
일본실의 경우 일본 기금에서 큐레이터 인력과 일본실 설비 증강에
대한 지원금을 5년에 걸쳐 받으며 확장 중에 있으나 한국실은 지원이
없기 때문에 일본실과 조정하는 과정에서 축소될 가능성을 갖고
있었다.

포틀랜드박물관 한국실에서 최근 5년간 진행한 전시와 행사는 네 차례 있었다. 먼저 2016년 〈오불도〉의 반환을 기리며 소장자였던 마티엘리 부부의 컬렉션을 전시한 '다섯 부처: A Korean Icon's Journey Through Time'(2016년 9월 3일~12월 4일)가 있었고 이 전시에는 한국어와 영어 브로슈어만 배포하였고 2017년 한국실 개관 20주년을 맞이해 10년간 추가로 소장해온 유물을 소개한 특별전시 '한국 예술 소장품 십년A Decade of Collection Korean Art(2017년 11월 3일~2018년 6월 24일)'가 개최되었고 2018년에는 평양성도와 조선시대 고지도를 전시하고 관련 비디오를 상영했던 특별전 '조선 영토의 모습The Shape of the Land: Topographical Painting and Maps of Joseon Period(2018년 7월 28일~2019년 1월 10일)'이 개최되었고 당시 지역 한인 커뮤니티인 오레곤 한국 재단로부터 3,000달러를 지원받아 브로슈어를 발간하였다고 한다. 또한 한국회화 특별전으로는 'Squirrels, Tigers, and Towering Peaks(the Mary and Cheney Cowles Collection, 2019년 7월 6일~10월 27일)'가 있었다. 당시 48페이지 분량의 책자를 발간하였다. 한국실 전시 교체는 규정에 따라 6개월마다 진행하고 있었다.

이외에 한국문화 행사로는 2016년 겨울 〈오불도〉 관련 Robert E. Buswell, Jr. 교수(UCLA의 불교미술 석좌교수)과 Maya Stiller 교수(캔사스대의 미술사 조교수)강연과 송광사 스님과 조계종 담당자, 문화재청 담당자, 시애틀 총영사와 포틀랜드 명예영사, 포틀랜드 지역의 한국 커뮤니티 인사 약 80여 명의 초청 만찬이 있었다고 한다. 그 뒤로도 지속해서 특별 강연을 개최하여 Robert D. Mowry와 Alan J. Dworsky(하바드 미술관 중국미술 명예 큐레이터 겸 중국 및 한국미술 자문위원)의 "한국도자기; 청자와 청화백자(2016. 8. 3.)", 조계종 후원으로 연등 만드는 작가들과 조계종 연등회 담당자가 포틀랜드에 방문하여 두 세션에 걸친 실시한 연등만들기 워크숍(2017.11.18.), 서예가 소헌 정도준의 서예 강연과 시연회

워크숍(2018.2.17.)을 개최하였다. 고지도전에서도 갤러리 투어와 리셉션(2018.10.19.) 개최 등 2016년 〈오불도〉 반환 이후로 한국 관련 행사를 꾸준히 진행하였음을 알 수 있다.

- **Crow Museum of Asian Art**

텍사스 주 달라스에 위치한 크로우 박물관의 소장품들은 크로우 부부가 세계를 여행하는 중에 수집한 것으로, 아시아 여행을 좋아하여 1976년 마오쩌뚱의 타계 이전 중국을 처음 방문했다고 한다. 대다수의 소장품은 개인 구입과 경매로 수집했고 모리 모스(Morrie A. Moss) 콜렉션과 같은 주요 수집품을 구입한 것들이다. 박물관 설립 이전 수년 동안, 중국의 옥과 불교조각상으로부터 일본의 수정 작품과 병풍에 이르는 예술 작품들, 인도의 명상 장소 혹은 궁전 정원에서 사용되었던 예술품들은, 크로우 집안의 저택이나 사무실 건물, 힐튼 호텔 등에 진열되었고 일부는 텍사스 동쪽 크로우 집안 농장이나 호숫가에 있었다고 한다. 크로우부부는 그들의 유산인 소장품을 지키려는 열망으로 트라멜 크로우 센터(Trammell Crow Center)를 개관하였고 현재는 크로우 아시아 예술 콜렉션에서 중국, 일본, 인도, 동남 아시아의 문화 예술이 상설 전시로 운영되고 있다.

샌프란시스코 아시안 미술관 샹라우의 분석을 거쳐 569점의 중국 최고 작품들이 영구 소장품에 포함되었다. 그 뒤에 일본, 인도, 다른 동남아시아 나라들의 유물들이 크로우의 여행을 통해 추가되었다. 1998년 12월 개관한 뒤에 '달라스 예술지구의 보물 상자'로 불려지고 있다. 크로우 부부의 아들은 아시아 미술을 전공하였고 예일대에서 중국 종교와 역사를 공부하였다. 그는 크로우家 재단 회장이면서 해외 크로우 콜렉션 개발을 맡고 있다. 이 미술관은 아이들의 활동과 문화교실뿐 아니라, 수많은 지역사회의 행사와 세미나, 워크숍을 개최하고 있고 개관 이후 백 만 명의 사람들이 방문하여 전시를 보거나 요가, 명상 세션 등에 참여하며 아시아 문화를 배우고 가족 단위의 축제와 기념일을 즐기고 있다.

2010년 크로우家는 트라멜과 마가렛 크로우의 아시아 미술 콜렉션을 상설 박물관으로 텍사스 달라스에 재개관하였고 크로우 부부의 아시아 미술과 문화에 대한 애정을 공유하기 위해 무료입장으로 운영하고 있으며 동서양 문화의 교량 역할을 박물관 미션으로 설정하고 있다. 큐레이터인 재클린 차오 박사에 따르면 크로우 박물관은 대략 56점의 한국예술품이 소장되어 있다고 한다. 36점의 도자기와 10점의 목가구, 4점의 금속유물, 3점의 회화류, 2점의 돌조각품, 한 점의 섬유류로서 시대적인 범위는 삼국시대에서 현대에 이른다고 한다. 또 2019년 개인 소장품 약 100점 이상의 한국 유물을 추가로 입수했는데 이 기증품은 주로 도자기이며 그밖에는 금속 그릇들과, 몇 장의 목판들이 포함되어 있다고 한다.

크로우 박물관에서는 한국 작품 전시에서 연대기를 보여주는 다양한 한국 유물이 없고 분야도 제한적이기 때문에, 크로우 박물관 소장품만으로 한국예술과 역사, 문화의 풍부함을 표현하기 어렵다는 답변을 받았다.

• **Harvard Art Museums**

하버드 미술관은 3개의 개별 박물관인 포그 미술관(Fogg Museum)[22], 부쉬 라이징거 미술관(Busch-Reisinger Museum)[23], 아서 새클러 미술관(Arthur M. Sackler Museum)으로 구성되어 있고 한국 미술품은 아시아관인 새클러 미술관에 전시되어 있다.

1912년 랭돈 워너가 하버드대학에서, 미국 대학에서는 최초로 아시아 미술을 가르치면서 시작되었다. 1977년까지 하버드 대학의 아시아, 고대 미술과 이슬람, 인도 미술품이 규모면에서 큰 비중을 차지하였는데 소장품 수량이 증가하면서 더 넓은 전시와 연구 장소가 필요했고 1985년 아서 새클러 박사의 후원으로 아시아, 중동, 지중해 작품 중점 박물관이 조성되었다.

하버드 미술관은 최근 세 개 박물관을 통합하여 한 건물로 확장하였고[24] 여기에 724점의 한국 유물이 소장되어 있다. 조사

보고서에 따르면 진열장 1개에 불교미술 6점, 병풍 1점, 회화 2점 등 9점이 전시되어 있다고 했으나 2019년 방문 시에는 교체되어 신라 불상들과 겸재 정선의 화첩이 전시되어 있었다.

중국과 한국 회화 중 은장도와 풍경화의 설명 패널

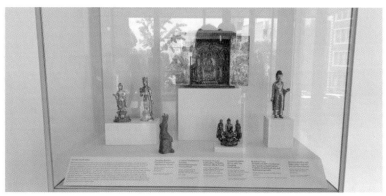

신라 불상을 전시한 진열장

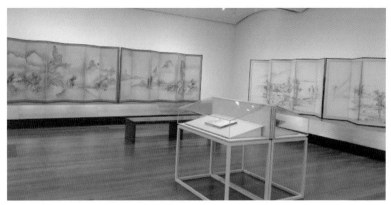
중앙 독립장에 겸재 정선의 화첩이 전시됨

• 그 밖의 한국실들

이 밖에도 청자와 백자, 분청사기를 중국 도자기와 함께 하나의
진열장에 전시하고 있는 볼티모어의 월터스 미술관(Walters Art
Museum), 사랑방을 재현한 레플리카와 민속품을 전시한 한
개의 진열장을 운영하는 뉴욕의 자연사박물관(National Natural
History Museum), 한국 우표를 전시한 국립우편박물관(National
Postal Museum) 등 작은 규모이지만 한국 문화재를 상설로 전시한
박물관들이 있고 혹은 스토니브룩 대학의 왕센터처럼 박물관은
아니지만 한국인 큐레이터에 의해 한국 예술이나 문화재 관련 전시와
행사가 운영되는 기관도 있다.

월터스 미술관 한국도자기 진열장

스토니브룩 대학의 찰스 왕 센터

일곱. 미국 박물관의 신기술 활용

미국 박물관에서 디지털 관련 정책의 시작은 1997년 무렵이며 그
뒤 2015년 IMLS가 도서관과 박물관을 위한 국가 디지털 플랫폼의
주제로 보고서를 제출하였다. 오바마 정부의 '개방형 정부 추진을
위한 지침'으로 정보를 공유하는 동시에 보안과 사생활을 보호하는
공유 플랫폼 구축 정책을 표방하여, 2010년 스미소니언은 자체
디지털 스미소니언 전략을 수립하고, 메트로폴리탄이나 클리블랜드
미술관에서도 디지털 전담 부서를 설립하였다고 한다.[25]

그렇다면 다시 10년이 지난 미국의 디지털 기술 활용의 현주소는
어디인가. 미국 박물관은 홍보마케팅 분야에서 AI 최첨단의 기술로
소비자에게 큐레이션하는 공격적인 모습을 보이고 있다. 이는
다른 산업분야의 마케팅과 궤를 같이 하며 진보하였으나, 전시실
현장과 교육 현장에서 실제 활용할 수 있는 것은 바로 소장품
데이터베이스이다. 유물 관리 시스템은 대부분 TMS를 사용하고 있고
그 밖에 온라인 교육 등에 활용되고 있다.

디지털 콘텐츠의 상품화는 소장하고 있는 문화재와 전시 스토리라인의
대상이 되는 오브제들의 성격에 대한 명확한 이해와 함께, 관람객의
방문 목적과 요구에 대한 파악이 선행되어야 하고 둘 간의 접점을

발견해 디지털화해야 한다. 이런 점에서 순수 예술품을 소장,
전시하는 미술관이나 박물관과는 지향점이 다른 과학박물관,
자연사박물관, 어린이박물관, 산업박물관에서 오히려 활발히 사용되고
있다. 실물보다는 관람객이 쉽게 접근할 수 있는 다양한 도구와 장치가
필요하기 때문에 예컨대 자연사박물관에서는 실제 고생대의 자연을
재현하거나 자연과학의 원리는 체험할 수 있는 모형과 영상 기술을
활용할 수밖에 없고, 과거의 정보 위주로 조성된 역사박물관, 체험이
주가 되어온 어린이박물관, 과학 혹은 산업박물관 등이 거의 비슷한
상황임을 알 수 있다.

미국의 박물관에서는 이미 8, 9년 전에 개발되어 현재는 상용화되어
있는 마커인식이나 마커리스 트래킹 기술, 실시간 렌더링 엔진이나
뷰어 기술, 증강현실 관련 기술이나 가상현실, 메타버스 그리고
매핑을 이용한 인터랙션 기술 등이 전시공간에서 다양하게 활용되고
있었다. 다음 절에서 미국의 과학관, 산업박물관, 역사박물관 등의 몇
가지 사례를 짚어보도록 하겠다.

한국문화재 산업화 방안 모색을 위해, 미국의 신기술 적용 박물관들을
둘러보았다.

1 Smithsonian National Air and Space Museum
The Udvar-Hazy Center

2 New York Hall of Science

3 Museum of Science and Industry, Chicago

4 MIT Museum

5 Cooper Hewitt Smithsonian Design Museum

6 Museum of the City of New York

7 The National WWII Museum

8 Cleveland Museum of Art

- Smithsonian National Air and Space Museum
- The Udvar-Hazy Center

워싱턴 D.C.의 에어 앤 스페이스 박물관은 항공과 우주비행, 천문학, 행성학의 역사를 아우르는 전시를 개최하고 있어 관람객들은 어떠한 장치들이 궤도를 날아 세계우주정거장에 머무는지에 대한 원리 등을 배우게 된다. 체험과 교육을 위하여 각종 VR과 시뮬레이터, 라이딩 코너가 다양하게 제공된다. 360도 원통에서 도는 비행체 시뮬레이션에서 제트 전투기의 돌격 비행을 체험하거나 아이맥스 극장에서는 5층 높이의 스크린과 6개 채널의 디지털 음향 장비를 가진 넓은 영화를 감상할 수 있으며 워터만 하스 전망대에서 망원경을 통해 달의 분화구, 금성의 표면이나 태양의 점 등을 관찰할 수 있다. 또한 아이들은 스토리 타임을 이용해 유명한 비행사들의 육성으로 열기구 비행과 수성의 여행 과정을 들을 수 있다.

버지니아 챈틸리에 있는 우드바 헤이즈 센터(The Udvar-Hazy Center)는 워싱턴 DC에 있는 에어 앤 스페이스 박물관의 분관 개념으로 운영되고 있다. 두 개의 큰 비행기 격납고에 라키드(Lockheed) SR-71와, 2003년 복원하고 다시 조립한 뒤에 전시된 보잉 B-29, 블랙버드, 콩코르드, 우주선 디스커버리호 등 수천 개의 비행기류와 우주선들이 전시되어 있다. 또한 센터에는 에어버스 아이맥스 영화관, 워싱턴 덜러스 국제공항에서 비행기가 이륙하고 착륙하는 모습을 볼 수 있는 관제탑(Observation Tower) 그리고 거대한 복원 격납고를 운영하고 있으며 리딩 룸에서는 우드바 헤이즈 센터의 수많은 아카이브를 찾아볼 수 있다.

성인용과 아동용으로 구분된 디지털 가이드를 이용할 수 있고 박물관의 가장 대표적인 소장품들을 집중 조명해 설명하고 있다. 어린이 가이드는 상호작용의 인터랙티브한 지점들에서 참여할 수 있게 하였고 탐험대 패치를 기념으로 얻을 수도 있다. 디지털 가이드의 대여료는 개당 7달러이다.

인간의 우주 비행의 역사에 대해 배울 수 있고 제2차 세계대전의 비행기들과 수직 비행기 등을 전시하고 있는데 탐험 역(Discovery Stations)를 통해서 실제의 우주복을 만지거나 어떻게 고대 천문학자들이 별을 연구했는지 체험활동을 통해 직접 배울 수 있다. 시뮬레이터에서는 제트기 시대의 전투기를 타고 출격하거나, 360도 회전하는 원통형 시뮬레이터도 체험할 수 있다. 한편 희귀한 소장품들을 전문가가 재제작하고 수리하거나 보존처리하는 작업 과정을 볼 수 있다. 우주의 신비 체험과 우주비행과 관련한 3D 매핑 전문 영화관을 보유하고 있는데 여기에서 별도의 유료 티켓이 필요한 5편 이상의 영상을 번갈아 상영하고 있다. 또한 버지니아 분관 우드바 헤이즈 센터에는 전시품에 대한 정보를 제공하기 위한 2D, 3D 및 인터렉티브 영상을 적극적으로 구현하였고 비행기 탑승과 운전을 체험할 수 있는 유료 AR, VR 코너가 있다. 여기에는 네 가지 아이템을 최신 장비를 착용하여 체험하도록 조성해 두었다.

우주 항공의 역사와 관련 인물 에 관한 문제를 풀면, 참여자와 점수가 공개된 모니터로 랭킹을 보여줌

적외선 카메라를 통해 자신의
동작을 인식하고 데이터를
만들어내는 시뮬레이터

우주비행선 탐험 시뮬레이터
(우드바 헤이즈 센터)

항공기 조종과 360도 회전을 통해
실감형 항공기 파일럿 체험 코너
(우드바 헤이즈 센터)

• New York Hall of Science

1964년에서 1965년의 세계 박람회를 계기로 설립되었고 매년 뉴욕시 지역의 50만 학생들과 선생님들, 가족들에게 인터랙티브한 과학 체험을 제공하기 위해 뉴욕시를 중심으로 발전하였다. NYSCI는 미국에서 인종적으로 가장 다양한 카운티에 속하는 퀸즈에 위치하고 있으며 각종 상품과 서비스를 통해 비형식적이고 직접적인 교육과 수천만 개 이상의 프로그램을 체험할 수 있다.

과학, 기술, 공학, 수학 교육에 흥미와 놀이 개념을 접목하여 설계-창작-놀이(design-make-play) 방법을 사용하는 뉴욕 사이언스홀이 과학박물관 분야의 리더로 진화하게 된 것은 체험 중심의 전시와 프로그램 그리고 교구재에서 비롯되었다.

NYSCI는 모든 나이와 경험의 사람들이 참여한다. 특히 과학과 기술, 공학과 수학에서 젊은이들은 자기 주도적인 탐험에서 흥미를 기르고 설치물을 두드리는 것만으로도 놀이 속 배움의 본질을 즐기게 되는 것이다. STEM 교육을 위한 NYSCI의 변화하는 모델은 보편적인 참여를 유도하는 것뿐 아니라 억누를 수 없는 배움과 참여를 유도하는 것에 그 목적이 있다. 또한 과학 교사들을 훈련하고 지원하며, 교육자들이 학생들의 과학 사랑에 불을 붙이고 평생 동안 유지하도록 독려하는 것이다. 요약하면 NYSCI는 열정적인 학습자들을 고무시키는 확장 가능한 탐험, 상상적인 배움, 개인적인 관계, 깊은 참여 그리고 기쁨을 핵심 요소로 설정하였다.

현재 관장이자 CEO인 마가렛 허니 박사는 STEM이 산업 시대의 모든 모델에 동일한 사이즈로 획일화되지 못한다고 하면서 신비함과 발견과 질문과 실패 체험 등이 최고로 효과적인 스템 교육이라고 간주한다. 또한 참여는 젊은이들이 진보할 수 있는 기회와 함께 확신과 열정을 갖도록 해야 한다고 강조하고 있다. NYSCI의 50년 역사에서 흥미로운 점은 1964년 뉴욕 세계박람회 때 설립된 이래로 과학적인 발견 마다 시기적절한 관련 주제들을 가지고 관람객이

참여할 수 있는 획기적인 전시와 교육 프로그램을 추진해 국제적인 명성을 얻어오고 있다는 사실이다.

이곳에는 우주 탐험, 소통, 기술, 산업, 디자인과 무수한 주제들이 제공된다. NYSCI는 또한 교사들의 전문적인 개발과 청년들의 멘토링과 취업, 교육과학과 연구 등을 통해 차세대의 교육(STEM) 종사자들이 리더로서 몰입할 수 있도록 한다.

기관의 노력이 방향을 잡고 준비하기 위해서 향후 NYSCI는 데이터, 정보 그리고 교육 리더, 정책입안자, 자선단체 그리고 개인과 동료들과 열성적인 관람객을 포함한 주주들(이해 당사자들)의 광범위한 결집을 통해 5개년 전략계획을 세웠고 다시 다음과 같은 3개의 기본 목표를 수립하였다. 첫째 스템 교육을 변형하려는 노력 안에서 NYSCI가 리더가 되어 명성을 확보하는 것이다. 둘째 향후 50년 안에 인력과 자금 지원의 혁신을 위해 자원을 안정화시키고 지속가능하도록 하기 위하여 박물관의 재정적 지원 기반을 성장시키고 다양화한다. 셋째 철학과 브랜드를 공통으로 조직화하면서 협업하여 전략적이고 통합된 박물관 문화에 깊이를 더하는 것이다. 이러한 목표 달성을 위해 NYSCI는 과학의 원리를 익히고 다시 깊이 있게 탐구, 실험할 수 있는 다양한 층위의 체험을 제공하고 이를 위해 로봇 기술, 매핑 영상과 인터렉티브 등의 신기술 활용을 적극 차용하고 있다.

환경 문제를 인터렉티브 체험영상으로 체험하도록 조성한 '연결된 세계(Connected World)'

열선 센서로 모션
인터렉티브 반응

운동 로봇 등 인공지능과
각종 로봇 체험

과학 디자인 랩실

물리, 수학, 생물, 지구과학의
각종 원리와 개념을 익히는
코너들

만화경과 거울의 원리를 분해,
분석해 보여주는 코너

• Museum of Science and Industry, Chicago

시카고 과학산업박물관은 1893년의 콜롬비안 박람회의 '하얀
도시(White City)'를 위해 세워진 건물이 유일했다. 박람회의
순수예술 궁전으로 세워진 것이 현재의 자리이며 서반구의 가장 큰
과학박물관이 되었다. MSI는 1933년 "세기의 진보" 시기에 개관하여
차세대들이 세기의 진보를 직접 보고 체험할 수 있는 장소로 발전해
왔다.

학생과 선생님들이 비디오 컨퍼런스를 통해 이용할 수 있는 이러닝
센터 운영과 함께 800석의 강당, 두 개의 작은 영화관, 교육
프로그램을 위한 12개의 교육실험실을 보유하고 있다. 1933년 이래로
1억 9천만명의 누적 관람객이 방문했고 2018년만 해도 150만 이상이
방문하였으며 그 가운데 36만 이상의 아이들이 학교 단체 관람객을
차지하고 있다는 데에서 시카고 지역의 문화 기관들 가운데 10년 간
최고 현장학습 장소임을 반증한다.

세계에서 가장 큰 과학박물관의 하나이며 40만 평방피트 이상
14에이커의 면적에 과학적인 의문과 창의성에 불을 붙이는 핸즈온
체험을 전시하고 있다. 연구·탐구·질문을 던질 수 있는 공간에 설치된

35,000개의 체험 전시물 가운데 가장 인기 있는 상설전시 구역은 2차
대전에서 사용한 'U-505 잠수함', '체험 YOU!', '과학 폭풍들', '석탄
광산', '아기 병아리의 부화', '위대한 기차 이야기', '자연의 숫자들:
수학적 패턴을 거울 미로를 통해 경험하는 매직미러', '콜린 무어의
동화 속 성', '개척자 제펄'이 있다.
이들은 모두 디지털 기술을 활용한 다양한 게임과 놀이를 통하여
수학과 과학의 원리를 이해한다는 과학박물관의 기본 방향으로
조성되어 관람객의 참여를 유도하고 있다.
한편 과학 교수법의 개선을 위해 천 명에 가까운 과학 교육자들에게
매년 과학교사 연수를 실시하고 있다. 200명의 십대들에게 과학
직업에 대한 관심을 갖도록 하기 위한 교육으로 과학 소장학자와
과학 아카이버를 통한 젊은 개발자 프로그램을 운영하고, 이 밖에도
시카고 공공도서관과 함께 학교의 과학 클럽과 여름방학 캠프 학습을
운영하고 있다. 또한 23,000명의 어린이들에게 핸즈 온 학습 실험실
프로그램을 제공하고 22,000명의 젊은이와 그 가족에게 STEM의
전문가들을 초빙하여 과학 직업 진로행사를 개최하고 있다.

폭풍, 눈사태 등의 체험과 이론 설명 코너

전기불이 들어오고 기차가 운행하는 산업화 도시를 축소한 대형 모형

토네이도 원리의 설명을 듣고
체험하는 코너

지구를 형상화한 구를 매달고 곡면에
우주 생명체 스토리를 매핑한 영상

터치온 빙하 모형으로 환경문제 부각 적외선 카메라를 이용한 동작인식과 매핑 영상

• MIT Museum

MIT 박물관은 공과전문대학 소속 박물관이므로 이곳에서 개최하는 전시, 워크숍, 공연, 토론회 등은 MIT의 LAB실에서 현재 진행 중인 혁신과 연구결과를 보여주는 세계적인 전시 공간이다. 박물관은 STEM에 바탕을 둔 넓은 범위의 주제에서 수많은 소장품을 순환해 전시 중이다. 또한 MIT의 교수와 학생의 발표회와 워크숍, 갤러리 투어, 창작 허브로서의 실험과 체험 활동 그리고 케임브리지 과학 축제 등 정기적인 프로그램과 행사를 개최하고 있다.

2019년 현재 박물관장인 존 듀란트와 마크 엡스타인은 2022년 봄 캠퍼스의 켄들 스퀘어 혁신지구에 5만 8천 평방피트가 넘는 전시실과 강의실 그리고 예술 프로그램과 공연장소를 보유한 새 박물관을 개관할 계획을 갖고 있다. 이 계획에 따라 2016년 5월 케임브리지시는 6개 신축 빌딩을 새로 개방된 공간이면서 동시에 상가 거리로 승인하였고, 지역 건축가 Höweler+Yoon의 독일계 회사[Atelier Brückner]가 박물관의 마스터 플랜을 수행하였다. 새 박물관은 2018년 착공하였고 2020년 준공, 2022년 개관 예정이다.

MIT박물관은 국내와 해외, 지방과 지역사회 관람객들에게 과거에 수집한 박물관의 독특한 소장품들을 통한 탐험의 기회를 제공하고 더불어 호기심과 재미를 심어주고자 한다. 또한 현재 MIT 학생들과

교수들의 최신 작품을 전시하여 대학의 외부에서 비평적인 사고와
문제 해결을 하도록 도와주면서 신선하고 건강한 자극을 주고 있다.
실제로 MIT 소속 박물관답게 공대 교수들과 학생들의 실감나는
데몬스트레이션과 프로그램들은 핸즈온 활동으로 관람객의 참여를
유도하고 고무하도록 설계되어 있었다. 2019년에는 공대생들이
물리학 이론을 바탕으로 바퀴와 나사를 통한 운동에너지 원리를
활용한 실험프로젝트와 그 결과물인 기계 장치와 로봇들을
전시하였다.

기획 전시실의 해양과학 연구 성과 전시

버려진 아기 인형을 모티브
로 개발한 작품

MIT 연구원이 백악기 후기 공룡을 모티브로 개발한 일어서고 걷는
공룡로봇

수레와 자전거바퀴를 연결해 바퀴의 물리적인 동력을 보여주는 키네틱 아트 작품

• Cooper Hewitt Smithsonian Design Museum

쿠퍼 휴잇 디자인 박물관의 가장 큰 특징은 디자이너의 펜을 모티브로
한 펜 체험Pen Experience이다. 이것은 관람객이 디자이너가
되어 펜을 가지고 디자인한다는 개념으로 개발되었다. 갤러리의
60% 이상의 공간에서 이 펜을 통해 상호 작용하고 몰입하는 창작
기술을 체험하게 되는 것이다. 첫 번째 체험물은 4K resolution의
터치스크린으로 된 "디자이너 놀이 체험Play designer"테이블로서
Local Projects에 의해 디자인된 인터렉티브 소프트웨어를 특화한
형태이다. 이 미디어 테이블은 디지털화된 소장품을 6명 이상이
체험할 정도의 크기로(84인치) 울트라 HD급의 해상도를 제공하기
때문에 대상 자료를 원하는 만큼 확대하여 아주 작은 세부까지 볼 수
있다. 이러한 소장품 브라우저는 박물관의 모든 층에 설치하였는데
총 7개의 미디어 테이블이 있고 여기서는 최근 전시된 자료를 포함해
박물관의 수천 개 소장품에 접근할 수 있다. 자료들이 강물처럼
흘러가면 원하는 것을 선택하여 자료의 세부 모습과 역사 그리고
자료와 관련된 디자인의 주제와 모티브를 배우게 된다. 그리고 손으로
간단하게 3D 입체 형태까지 디자인하거나 또는 자신이 직접 디자인한

그림과 유사한 소장품을 매칭해 준 뒤 좀 더 심화해 디자인하거나,
반대로 기존의 소장품 가운데 마음에 드는 것을 끌어와서 형태, 입체,
색깔, 용도를 부분적으로 디자인하는 등 단순 체험이 아니라 실제
디자인 작업 영역에서 이루어지는 다양한 방식의 체험이 가능하다.
2층 "몰입의 방Immersion Room"은 북미에 가장 중요하고 광범위하게
퍼져있는 수백 개의 벽지 소장품의 장식이나 패턴들을 소장품에서
가져와 변형시킨 벽지를 디자인하거나 관람객 스스로 모양이나 패턴,
색깔들을 창작할 수도 있다. 그리기 작업이 끝나면 천정과 세 면의
벽에 자신이 디자인한 벽지를 매핑하게 되어 자신이 디자인한 벽지의
방 안에 자신이 들어가 있는 체험을 맛보게 된다. 또한 이렇게 천장과
벽을 채운 벽지의 결과물 역시 펜에 담아갈 수 있다. 2층에는 "카네기
맨션(Carnegie Mansion)"이 어떻게 박물관으로 만들어졌는지에
대한 역사를 탐구하는 코너도 있다. 관람객들은 '저택의 역사
어플리케이션'을 탐험하면서 본래 건물의 층별 계획과 용도를 알게
되고 건축의 세부적인 특징과 원래의 모습들 그리고 맨션에 살았던
사람들의 관계에 대해 알게 된다.
"과정 실험실Process Lab"에서는 현실 세상의 디자인 문제들을
해결할 수 있는데 즉 역동적이고 인터렉티브한 과정 실험실에서
관람객은 디자인 문제를 해결하기 위해 손으로 만지거나 디지털
체험을 하면서 머리로 고안하게 된다. 이 랩이 강조하는 것은 디자인이
어떠한 방법으로 생각하고 계획을 짜고 문제를 해결하는지와 함께,
디자인 컨셉의 나머지들에 대한 창작 서비스를 박물관의 관점에서
제공한다.
모든 체험은, 펜을 통해 그리기도 하고 관람객이 펜을 들고
갤러리를 돌면서 체험한 소장품이나 창작한 대상들을 수집하고
저장한다. 손으로 가지고 다니기도 편리한 이 펜으로 박물관의
레이블에 그려진 (+)표시를 터치하면 감상한 대상들을 펜을 통해
한 곳에 모을 수 있다. 집에 돌아가서 혹은 모바일 장치에서 박물관

웹사이트(cooperhewitt.org)에 접속해 입장표에 인쇄되어 있는 고유 코드를 입력하면 그 날 수집하고 창작한 모든 것들을 재생할 수 있다. 이러한 정보와 이미지들은 다시 친구들과 공유할 수도 있고 다음에 박물관 재방문 시 이어서 추가할 수 있다. 현재 박물관에서 제공하는 21만 개 디지털화된 소장품은 세계적인 디자인 아카이브로 알려져 있다.

관람객의 드로잉과 유사한 창작물을 완성해 주는 터치 미디어테이블 체험

관람객이 창작 작업과 가장 유사한 박물관의 소장품을 찾아주는 터치 미디어테이블 체험

설명카드와 디자인 펜

지하층: 관람객의 동작을 인식해서 동일한
모양과 움직임의 작품을 찾아주는 모니터

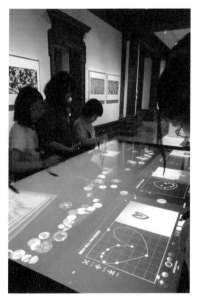

디자이너의 펜으로 창작하는 모습

디자인한 패턴이 방 전체 벽지로 연출

• Museum of the City of New York

MCNY는 세계의 가장 영향력 있는 메트로폴리스인 뉴욕의 도시적 삶이 갖는 차별화된 성격을 이해하는 데 도와준다. 즉 세계적인 도시의 지역적 특성을 대중들에게 이해시키기 위해 설립되어 뉴욕시의 과거와 현재와 미래를 기록화하고 해석하는 역사박물관의 성격을 띤다.

뉴욕시립박물관은 원래 뉴욕시장이 거주하게 될 그레이시 맨션에 있었고 1923년 스코틀랜드에서 태어난 작가 헨리 콜린스 브라운이 대중의 접근을 위해 설립하였다. 1926년 헨리 브라운을 계승한 하딩스가 새로운 박물관을 계획하였고 1929년 5번가 103번, 104번 거리에 건물을 짓기 시작하여 1932년에 완성되었다.

그 뒤 수십 년 동안 유진 오닐의 친필 원고, 던컨 라이프의 가구, 야콥 리스와 그의 아들에 의해 기증된 412점의 유리건판 사진, 조지 워싱턴이 취임식 때 입은 낡은 정장과 캐리 워터의 인형의 집 등 상당히 중요한 소장품이 확보되었고 프린트물, 사진, 장식미술, 의상, 회화, 조각, 장난감, 극장의 기념품 등을 포함해 현재는 대략 75만 점의 소장품이 있다. 그러나 대다수가 특별전이 아니면 공개되지 않아 수장고에 보관된 많은 유물들을 볼 수 없다. 이 때문에 박물관은 현재 진행 중인 디지털화 계획을 통해 전체 소장품 가운데 약 19만 점을 볼 수 있게 되었고, 계속해서 이미지 촬영과 목록 작업을 계속하여 콜렉션 포탈(Collections Portal)에 자료들을 추가로 제공하고 있다. 이밖에도 웹사이트 등을 통해 장애인을 포함한 모든 사람들이 접근할 수 있도록 편의를 제공하고 있다.

스탠딩 패널에 유물·영상을 모듈화하여 연대기적인 사건을 보여줌

뉴욕의 변천사를 샤막 커튼 배너에 영상을 비춰 정보와 공간감을 줌

뉴욕의 역사적인 인물 검색 영상 패널

아트렌즈와 마찬가지로 뉴욕의 역사적인 인물을 선택하면 그 인물의 생애사와 사건사 관련 기사 및 사진 등의 연관 정보를 볼 수 있다

스탠딩 터치 스크린의 정보영상은 각각 역사적인 인물의 생애와 관련 인터뷰 녹취 영상과 다큐멘터리를 찾아볼 수 있다

자전거를 타고 도시를 달리는 영상과 그것의 환경적인 효과를 동시에 볼 수 있는 영상 별도의 설명 없이 영상으로 이해하도록 돕는다

• The National WWⅡ Museum

루이지애나주 뉴올리언스에 자리한 국립박물관으로 2000년 The National D-Day Museum이란 이름으로 설립되었다. 미국 군인들이 참전한 해외 전투와 미국의 산업기술적인 노력의 결과물들을 전시하여, 관람객들이 2차 대전을 경험해 보고 잊지 말자는 목적으로 개관하였다. 2차 대전 박물관은, 각종 멀티미디어 체험과 구술 채록 자료을 통한 몰입 전시의 특징을 지니고 있어 미국에서 세 번째로 방문하고 싶은 박물관으로 순위에 오를 정도이다. 이 박물관의 멀티미디어는 크게 세 가지 특징을 갖는다.

앞서 살펴본 쿠퍼 휴잇 디자인박물관의 디자인 펜과 마찬가지로 도그 택 체험(Dog Tag Expereience)을 운영하여 전 박물관의 체험을 일체화해서 통합 운영하고 있다. 도그 택의 사용방법은 먼저 입장권과 함께 무료 도그 택을 받아, 이메일 주소 등으로 본인과 매칭 등록을 한 뒤 갤러리에서 실제 이야기에 대한 더 많은 정보를 얻을 때마다 도그 택으로 체크인하여 경험을 기록하는 방식이다. 박물관의 주제 전시실마다 설치한 개별 정보 영상에 본인의 도그 택을 로그인하여 원하는 정보를 담아갈 수 있다. 선택한 정보는 도그 택의 웹주소(DogTagExperience.org)를 방문하면 확인할 수 있도록 만들어

놓았다. '베를린으로 가는 길–유러피언 극장 갤러리' 주제관에서는 생생한 개인들의 희생 이야기와 미국의 지역별 군사행동 전략 즉 유럽, 아프리카, 지중해에서의 전략에 대해 이야기하고 있다. 그 이름에서 알 수 있듯이 스토리별로 2D 영상, 매핑영상, 정보영상 그리고 모형과 음향으로 매우 실감나게 구현되어 있다.

한편 박물관은 전체 5개의 파빌리온으로 이루어져 있고 이 중 가장 중앙에 위치한 것이 솔로몬 승리 극장(Solomon Victory Theater)이다. 이곳은 별도의 입장표를 구매해야 하며 바람, 안개, 물방울 그리고 실물 모형과 영상을 결합한 규모 있는 4D영상관이다. 2019년 방문 당시에는 '모든 국경선들 너머(Beyond All Boundaries)'를 상영하고 있었고 나레이터는 영화배우 톰 행크스(Tom Hanks)가 맡았다. 이 영상은 2차 대전의 서사시적인 이야기와 음향, 조명 그리고 4D장치를 통해 몰입감과 감동의 효과를 배가하였다. 이 극장의 또 다른 특징은 입장하여 기다리는 극장의 대기 공간을 강제 동선으로 구성하여 관련 사진자료와 음향, 나레이션을 통해 사전 오리엔테이션을 충분히 거치고 들어가도록 유도하여 집중 효과를 높이고 있다는 점이다.

전시품 앞의 터치모니터를 통한 체험 정보영상

영상관 파빌리온

영상에 터치할
도그 택사인

왼쪽의 도그 택과
참전용사들의 구술
채록 영상

탱크와 전투지 연출

• Cleveland Museum of Art

클리블랜드 미술관은 '모든 사람들의 영원한 이익을 위하여'라는 미션으로 시작하였고 이러한 미션이 결국 아트렌즈 갤러리ARTLENS Gallery를 만들게 했다고 이야기한다. 아트렌즈 갤러리에 대해서는 필자의 현장 방문과 2018년 5월 18일 국립중앙박물관에서 있었던 클리블랜드 박물관 디지털 정보부서 책임자인 제인 알렉산더의 발표 자료를 참고하였다.

모두가 짐작할 수 있는 사실이지만 연구 결과에 따르면 일반 관람객들이 예술 작품 하나를 감상하기 위해 머무는 시간은 15초 정도라고 한다. 이 시간은 예술작품의 역사적 배경과 특징, 예술미를 파악하기에 매우 짧은 시간인 것이다. 제인 알렉산더가 CMA에 처음 근무한 2010년 박물관은 대규모 리노베이션을 앞두고 있었고 그녀는 디지털자료관리시스템 구축을 수행했으며 이것이 아트렌즈 갤러리 탄생의 첫 걸음이었다고 한다.

2012년의 초기의 갤러리 원Gallery One을 아트렌즈 갤러리로

발전시켜 2016년 6월 아트렌즈 스튜디오 개장, 다시 9월 아트렌즈 랩 개장 후 2017년 6월, 아트렌즈 갤러리를 개관한 것이다. 그녀는 또한 관람객들은 스토리텔링과 참여를 위해 박물관에 오는 것이고 기술로 그것을 실현시켜 줄 필요가 있다고 말한다. 과학관, 산업박물관, 역사박물관, 어린이 박물관이 아닌 순수 미술관 가운데 최첨단 기술을 활용해 오프라인 공간을 별도로 조성한 사례는 CMA 아트렌즈 갤러리가 독보적인 셈이다. 전시 구성은 다음과 같다.

아트렌즈는 비콘 즉 박물관 전체에서 iBeacons를 활용한 반응형 길 찾기 맵을 사용하여 추가 콘텐츠는 물론 현재 전시 중인 모든 작품을 다루고, 모든 시스템에 작성 후 바로 업데이트 가능한 라이브 콘텐츠로 활용하고 있으며 블루투스를 통해 관람객과의 소통이 가능하고 방문객의 휴대폰 사진첩으로 직접 사진의 저장이 가능하다. 아트렌즈 스튜디오, 전시관, 모바일 앱에서 실시간으로 방문자 작품을 재생하는 스톱 모션 기술을 사용하고 있으며, 박물관 전역의 전시 중인 예술 작품을 시현할 수 있도록 만들어졌다.

아트렌즈 월은 CMA가 현재 전시 중인 상설 컬렉션의 모든 예술 작품을 실시간으로 보여주는 40피트 너비의 대화형 멀티터치 마이크로 타일형 벽을 말한다. 구동 방식은 아트렌즈 모바일 앱과 연결되는 블루투스식 통합 구조로 전체 컬렉션을 고르게 아우르고 모든 정보를 디지털자산관리시스템에서 직접 불러오기 때문에 고화질을 접할 수 있는 것이다. 현재 국내에서는 얼마 전 개관한 서울시 공예박물관에 이러한 방식이 구현되어 있다. 관람객은 터치를 통해 작품을 확대하여 디테일 정보를 얻고 시대 순이나 주제별 혹은 갤러리별로 유사작품들을 분류하여 비교해 볼 수도 있다.

마지막 플랫폼으로서의 모바일 앱이 있다. 이 앱을 통해 관람객은 모든 체험 결과를 담아갈 수 있도록 세팅해 두었다. 아트렌즈 모바일 앱은 위치 기반 쌍방향 지도, 맞춤형 투어 기능을 갖추고 있으며 박물관에 전시된 모든 예술 작품에 대한 고화질 이미지와 객관적인 정보를

다루고 있다. 이러한 아트렌즈 갤러리는 관람객을 예술 작품과의 대화로 초대하는 자유로운 기술을 활용하여 개인적·정서적 차원의 참여를 장려하는 경험 중심의 갤러리를 구현한 셈이다.

아트렌즈 입구. 1층에 독립된 공간으로 조성됨

스마트폰 블루투스 기반

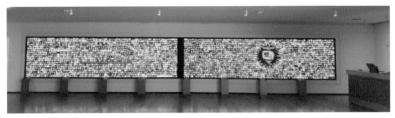

아트렌즈 월(전경)

아트렌즈 월(상세 1)

아트렌즈 월(상세 2)

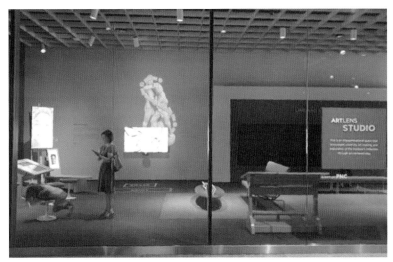

그림과 채색을 해보는 화가 체험

동일한 유물 맞추기 게임

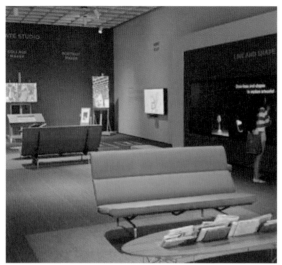

모션 인식을 통한 체험 및 서적을 볼 수있는 휴게의자

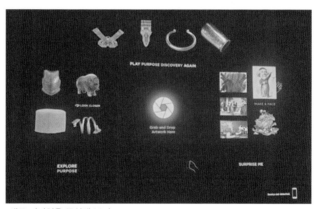

새로 디자인을 구성해 보기

여덟. 미국 박물관과 한국 문화재의 공생

콘텐츠 개발

한국 문화재를 소장한 미국의 박물관 및 미술관에서는 디지털 매체를 특별전에 활용하는 정도이고 상설전시에서의 사용을 지양하는 전통적인 아트 갤러리식 전시 방식을 유지하고 있다. 다만 콘텐츠에 따라 순수 예술작품이 아닌 미국의 과학박물관, 산업박물관, 자연사박물관 등에서는 매우 활발하게 디지털 매체를 활용하여 원리를 설명하고 교육하고 있음을 알 수 있었다. 결론적으로 미국에서 한국 문화재 그것도 전근대 문화재와 디지털 신기술을 접목하기는 쉽지 않은 것이다.

현지인들에게 접근하기 위해서는 고미술품, 고전무용, 고전음악을 고전에서 현대화하는 작업이 필요하고 작품도 고전보다 현대 작품이 미국의 3제너레이션의 기호와 요구에 부합한다. 쉬우면서도 고유한 것을 보여주어야 한다. 그것이 무엇일까를 고민해야 하고 이때 국외소재문화재의 통합관리시스템과 같은 낮은 단계부터 나아갈 필요가 있다. 이와 동시에 문화재 활용은 소유자의 허가 상황이므로 정보와 저작권의 문제를 고려해야 한다.

디지털 인프라로 결합한 콘텐츠의 산업화 과정은 현실적으로 쉽지 않기 때문에 현지 기관의 지향점과 전시실 상황에 맞춘 접근이 필요할 것이다. 즉 "문화재 + 인공지능 ⇒ 재현"이라는 구도가 단절된 콘텍스트의 재생 혹은 부활이라는 장점이 있긴 하나 현지 큐레이터와 한국 간의 협업 네트워크 구축과 상호 이해가 선행되어야 가능한 것이다.

현재 문화체육관광부에서 추진하고 있는 국·공·사립박물관 문화재의 통합 정보 사이트인 e 뮤지엄과 같은 기능을 수행하는 미국 박물관 한국실 한국문화재의 통합 DB를 구축해서 같은 시기의 같은 장르, 예를 들어 회화와 도자기 그리고 불상, 불교공예품 등 질적으로나 양적으로 우위를 차지하는 한국문화재 순으로 검색가능하게 분류·목록화·DB화한다. 물론 사진정보, 收入정보, 제작 시대와 제작 배경, 기형의 특징들에 대한 정보를 제공하고 다시 외연을 확대해서 동일 장르의 다른 기관 소장품들과 한 눈에 비교할 수 있도록 만든다. 다음 단계로는 미국 현지인을 비롯한 외국 관광객들이 혼동하기 쉽고 구별하기 어려운 근접 국가의 문화재들인 중국과 일본의 같은 시기 문화재를 함께 비교할 수 있어야 한다. 즉 도자기, 불화 등과 비교할 수 있는 정보들도 필요하다.

미국 내 한국문화재의 디지털화에 관해서는 4차 산업과 관련해서 현재 문화재청에서 하고 있는 AI사업과 연계 가능성을 고려하는 것도 좋을 것이다. 개별 기관의 소장 한국문화재의 장르·주제별 분류 및 콘텐츠 개발 우선 순위를 선정해야 하는데 주로 전근대 및 근현대 주요 문헌자료, 지정 문화재급 회화, 도자기 등의 고고미술 자료를 장르·주제별 그룹핑하여 콘텐츠 개발 우선 순위를 선정한다.

예컨대 旣조사한 한국실에서 가장 큰 비중을 차지하고 현지인들의 관심을 갖고 쉽게 다가갈 수 있는 문화재들을 선별하면 한국의 청자와 백자를 비롯해 중국과 일본 도자기에 대한 관심은 중세 말 유럽에서 시작해서 현대 미국에까지 유효하다. 다음은 한국의 회화이다.

전적이나 고문서 그리고 서예 작품들이 역사적 배경이나 문자에 대한 지식 없이 이해와 감상이 힘든데 비해 시각적인 자료는 직관적이거나 짧은 시간 동안의 이해와 감상이 가능한 문화재이다. 도자기와 회화를 중심으로 이 두 가지에 대한 콘텐츠 산업 개발 라인을 생각해 보자. 도자기 중 청자는 그에 대한 시각적인 형태[器形]와 용도, 그것이 갖는 역사적인 정보가 있고 도자기의 제작 과정과 필요한 재료들, 가마터, 가마의 온도 그리고 그것을 만드는 도공의 삶에 관한 제반 정보들이 존재한다. 이러한 정보를 조합하고 스토리를 만들어 다양한 콘텐츠로 개발할 수 있는 것이다. 게임콘텐츠로 개발한다면 미국 내 한국실의 청자를 모두 분류하여 통합하는 게임을 통해 재미를 주는 동시에 개별 소장처에서 제공하는 정보(크기, 시대, 특징, 구입·기증 등 수입 연원, 소장품 분류번호)까지 확인 가능하고 유사한 기형의 도자기는 서로 비교할 수 있게 한다. 메트로폴리탄 미술관의 한국실 청자와 보스턴 미술관의 한국실 청자 그리고 시카고 미술관 한국실의 청자를 모두 함께 비교할 수 있는 것이다.

다음으로 고려할 만한 대상은 역시 다수의 박물관 즉 스미소니언, DIA, 클리블랜드미술관, 메트로폴리탄미술관 등에 소장 중인 고려불화이다. 불화 속에 그려진 부처와 보살, 나한들과 관련된 불경이나, 시대에 따라 신앙 대상의 변화하는 사상사적 배경이 한 축이 되면 불화의 내용과 구성요소, 인물의 배치와 구도, 종이와 안료, 장황에 이르기까지 다양한 정보를 유추해 낼 수 있을 것이다. 이것을 가지고 재조합하여 흥미 있는 스토리를 만들고 게임요소를 가미한다면 터치 모니터나 모바일 혹은 웹상에서 접근할 수 있을 것이다. 단순히 미국 내 한 기관의 소장품을 설명하는데 그치지 않고 각 박물관의 한국실 별로 다른 불화들을 동시에 비교 감상할 수 있게 된다면 재미와 정보를 동시에 획득하여 학습 효과도 극대화할 수 있다.

필자가 제안하는 콘텐츠 모델은 모바일 게임 콘텐츠이며 여기에는

역사와 문화가 배경이 되는 재미있는 이야기를 담고 있어야 한다. 고려시대 도공과 왕실 건축물 축조 이야기, 조선시대 대표 도요지의 장인과 그것을 궁중에 납품하던 공인의 일기책으로 남아있는 『하재일기』[26] 등을 활용한 이야기 같은 인물 중심의 서사는 좋은 재료가 될 것이다. 또한 종이제작 과정을 VR이나 키네틱, AR로 체험할 수 있는 콘텐츠를 개발하는 實感形 영상을 모바일로 체험할 수 있고 그밖에 한글 캘리그래퍼를 써보는 체험을 하거나 2D영상을 제작할 수도 있다.

예시1: 스토리 기반

대표 문화재의 스토리 모티브 추출

- 스토리 레이아웃 구성
- 콘텐츠의 애니메이션, 게임, 영화, 드라마, 웹툰 등 활용가능성 검토
- 핵심 콘텐츠 개발
- 수요 · 공급 구조 분석을 통한 비즈니스 모델 제시

예시 2: 이미지 기반

3D 형상 모티브 추출

- 2차원의 이미지를 3차원, 4차원으로 변형
- 디자인산업, 미디어아트 등의 4차 산업 신기술과 접목 혹은 영상, 그래픽, 공예, 사진, 건축, 의상 분야 등과 결합

예시 3: 관련 분야별 융복합 개발

대표 문화재의 교육활용 대상 선정한 교구재, 체험키트 개발

- 한국적 교육 콘텐츠 개발
- 현지 및 국내의 교육용 영상 및 교구재로 활용

모바일 앱이나 웹 기반의 게임 콘텐츠 개발이 현실적 대안인 셈이다.
나아가 국내 도자기를 소장하고 있는 국립중앙박물관 백자실, 청자실,
서화실을 구경하고 사립박물관 중 호림박물관이나 리움 그리고
간송미술관의 도자와 회화작품들을 함께 링크해서 볼 수 있도록
서비스하는 것도 유용할 것이다.
이때 디지털 기술 분야인 AI, Iot 및 VR, AR, 메타버스 등의
영상기술을 활용하여 고객 편의의 인터렉티브한 체험을 제공한다.
이를 위해 미국 현지의 큐레이터는 국내 전문가의 협업이 필요하므로
두 현장의 연계 시스템이 先구축된 뒤 개발 모델이 구체화될 것이다.
물론 현지 소장기관뿐 아니라 민간의 산업계와 학계 관련자가
종합적으로 대상 자료의 활용 가능성을 검토해야 할 것이다.

주

1 문화재청에서 조사한 환수 현황은 1981년~1990년 1,248점, 1991년~2000년 1,733점 2001년~2015년 5,470점이며, 국외 문화재 환수 건에 관해서는 논외로 하고자 한다.

2 문화체육관광부 용역보고서; 코리아 리서치, 『해외박물관 한국실 전수조사(북중미, 유럽 지역)』 2017에는 34개로 집계됨

3 W. Stanley Jevons, 〈The Use and Abuse of Museums〉,〈『Methods of Social Reform and Other Papers』〉. London: Macmillan Co., pp.53-81, 1883

4 Geore Brown Goode, 〈박물관의 관계와 책임The relationships and responsibilities of Museums〉, Sience 2,197-209, 1895 ; 조지 브라운은 19세기의 가장 혁신적인 박물관 사상가였다. 그의 논문에서는 1895년 영국 뉴캐슬 언 타인에 있는 박물관 협회를 인용하고 있다. 여기에는 그의 박물관 철학 즉 그가 수년간 스미소니언 인스티튜트의 박물관 경영자로서의 경험과 유럽의 박물관 방문 경험들을 바탕으로 발전시키고 있다.

5 미국 박물관의 역사 부분은 Majorie Schwarzer의 『100 Years of Museums in America』(Amercan Association of Museums, 2012)를 참고하여 인용, 서술하였다.

6 2장과 3장은 Marilyn E. Phelan의 〈Museum Law-A Guide For Officers, Directors, And Counsel〉, ROWMAN&LITTLEFIELD, 2014를 참조 및 발췌하였다.

7 이러한 정의는 〈Museum Service Act〉, 20 USA 968(4). 45 C.F.R.pt.1180를 참고하였다.

8 스미스소니언의 공식 웹사이트의 다음과 같은 통계는 그 규모를 가늠하게 한다. 19의 박물관과 한 개의 동물원, 2천9백3십만 명의 관람객, 만5천4백8십만 개의 유물과 표본류, 2백십만 권의 도서관 장서, 1억3천4백만명의 웹사이트 방문객, 천백만명의 소셜 미디어 팔로우어, 6,675명의 직원, 771명의 연구 펠로우, 13,096의 자원봉사자(현장 6,223명, 디지털 6,873명)

9 이 부분의 기술은 GAO(GOVERNMENT ACCOUNTABILITY OFFICE)가 2013년 미국의 상원과 하원에 보낸 회계감사 보고서를 참고하였다. GAO가 정부의 회계 표준을 수용하여 작성한 회계감사보고서에는 네 기관의 CCO 즉 U.S. Holocaust Memorial Museum, National Gallery of Art, Presidio Trust, Smithsonian Institution를 조사하고 있다. 이 보고서에 따르면 2012년 현재 스시스소니언 인스티튜션의 순자산은 3,039백만 달러이고, 연방정부와 비연방정부의 수익금은 583백만 달러이며 연방정부가 책임액은 810백만 달러이다.

10 GAO가 CCO를 규정하기를, 국회에 의해 설립되고 다른 연방정부 기관을 통하는 것이 아니라 직접적인 예산 책정을 받을 수 있는 권한을 가지며, 非연방정부 자본을 받을 권한도 가지며 또한 의회의 감독을 받아야 하며 정부 관료와 대통령 또는 의회가 지명자들을 포함하는 이사와 위원단에 의해 관리되거나 자문을 받는다고 정의하고 있다.

11 이하의 서술은 스미스소니언 협회 본부의 경영 디렉터인 Scott Miller와의 면담 내용을 바탕으로 작성하였다.

12 이 절은 2019년 11월 1일 Freer Sackler Gallery의 Assistant Director인 Marjan Adib 와의 면담 내용을 바탕으로 정리한 것이다.

13 위탁법(Trust law)은 시민법의 일부가 아니라서 대부분의 나라에서는 조직되어 있지 않다.

14 한국박물관협회 MUSEUM NEWS-칼럼, 2020.2.25.(https://museumnews. kr/252column/)에서도 AAM의 활동을 유사하게 소개한 바 있다.

15 세부 사업 내용 한국실 환경 개선, 시설 개·보수, 전시디자인 개선, 전시 안내자료 제작, 도서 출판, 소장 한국문화재 관련 출판물 발간 등 교육프로그램 운영, 한국문화(재) 관련 강연, 교육, 문화행사 등, 한국문화재 학술 자문, 소장 한국문화재 학술 자문, 한국실 전시 기획 관련 등, 한국문화재 보존처리, 소장 한국문화재의 보존처리, 한국문화재 정보, 온라인 공개 서비스, 소장 한국문화재 관련 자료 및 정보의 온라인 공개 등이 있다.

16 미국에서 활동하는 한국미술 전공 큐레이터와 관련 학과 교수들에 대한 집중 인터뷰 기사가 〈월간미술〉 2018년 12월호에 특집 보도되었다.

17 http://korean-ceramics.asia.si.edu/content/freer-study-collection

18 http://korean-ceramics.asia.si.edu/content/freer-study-collection

19 한국 도자 관련 온라인 도록 http://korean-ceramics.asia.si.edu

20 https://www.amazon.com/Korean-Art-Freer-Sackler-Galleries/dp/0934686238

21 이 전시도록은 AAM에서 매년 실시하는 Publication Competition에서 최우수 도록으로 선정되었다.

22 포그 미술관은 리차드 모리스 헌트가 디자인하여 1895년 하버드의 북측에 위치하였고 21년 동안 미국에서의 최초의 미술사 교수인 팔스 엘리엇 노튼이 관장이 되어 1891년 엘리자베스 포그(Elizabeth Fogg)의 남편인 윌리엄 헤이즈 포그를 기리기 위해 만든 미술관이다. 1927년 퀸시 가로 이전하였다. 첫 번째 목표는 미술관과 함께 교수들이 북미 지역에서 미술 학자, 보존처리와 박물관 전문가들을 양성하기 위한 목적이 컸다. 초기 소장품들은 사진과 석고 모형들이 많았으나 현재는 서구의 회화 작품과 조각, 장식미술, 사진, 프린트, 중세시대의 드로잉 데이터가 유명하다.

23 부쉬 라이징거 미술관은 1901년 독일 박물관으로 설립되었다. 북미에서는 독특한 박물관으로 북유럽과 유럽 중부에서 만들어진 모든 양식과 전 시기에 걸친 예술품이 특징이고 그 가운데 독일어를 하는 나라들에 초점이 맞춰져 있다. 1921년 독일 박물관은 아돌프 부쉬 홀(Adolphus Busch Hall)로 이전했다가 그의 손자의 기금으로 부분적으로 세워졌다. 1950년 휴고 라이징거(Hugo Reisinger)가 부쉬 라이징거 미술관으로 이름을 지었다. 여기에는 오스트리아 독일 표현주의 작품, 1920년대 추상 미술과 바우하우스 관련한 자료, 후기 중세의 조각과 18세기 미술, 세계대전 이후 현대에 걸친 독일어 문화권의 미술품 그리고 세계적으로 유명한 플렌트롭의 파이프 오르간이 있다.

24 렌조 피아노가 디자인한 포그 미술관은 21세기의 요구를 수용하는 공간으로 재건축하여 6년간의 건축 계획으로 현재 40%이상의 전시 공간과 미술 연구 센터, 보존 실험실과 강의실 그리고 역사적이고 현대적인 건물을 연결하는 새로운 유리 지붕을 덮었다.

25 문화체육관광부, 『디지털 기술이 박물관 미술관 조직에 미치는 영향 연구』, 2017, 2장 9쪽 참고

26 유호선, 「『하재일기』를 통해 본 공인 지규식의 삶과 문학」, 한국인물사연구소, 2013

※ 참고한 글은 개별 박물관 웹사이트, 발간 도록, 보고서 등이며 본문과 미주에 제시한다.

글꼬리

한국 문화재를 대상으로 하고 한 디지털 확장성과 산업적 활용
가능성을 탐문하려는 원대한 포부에서 시작한 이 글을 한국 문화재에
대한 지식만으로 접근하기에는 여러 가지 장애가 있었다.
더구나 미국 박물관은 역사·문화적이고 사회·경제적인 토양이 한국과
매우 다르기 때문에 필자는 우선적으로 미국 박물관의 운영, 조직,
기본법 체계와 같은 외연에 대한 거시적인 지식이 필요했고 그런 뒤
다시 미시적으로 한국실에 대해 접근해야 하는 애로가 있었다. 1년간
AAM에 근무하는 동안 휴가와 출장을 이용해 여러 박물관의 한국
전시실과 오십여 미국 박물관을 방문하였다. 그 결과 작은 결론에
도달하였다.
한국실 가운데 소장품이 천 점 이상이나 이천 점 이상의 경우는 관리
운영 인력이 필요하다고 했으며, 백 점 이상 천 점 이하의 한국실은
다양한 장르의 유물 수급을 최우선 과제로 여기고 있었다.
정부차원에서 미국의 동양미술 전공의 박사과정 학생뿐 아니라
사진이나 직물 등 현대미술 전공의 직원들을 지원하거나 해외 현대미술
전공의 큐레이터를 초청하는 일을 조심스럽게 확대해야 한다.
한국의 고미술품에서 벗어나 현대 미술 등 해외 관람객이 이해할 수

있는 방향으로 대여와 교류의 대상을 선택할 필요가 있다. 즉 현지 미국인들이 좋아하는 사진 전시, 패브릭 전시, 현대 도자기 전시 현대 한국화와 캘리그래피 전시 등을 적극 지원해 주어야 한다.

한편으로는 어려운 전통의 그것을 현대화하고 재해석한 작품들은 함께 전시하여 전통에 대한 이해를 확장해 가야 한다. 예를 들어 국립현대미술관 작품은행을 적극 활용해서 장기대여해 주거나 젊은 작가들에게 해외 무대에 활동할 수 있는 기회를 제공하여 문화 홍보에 활용해야 한다.

또한 해외 한국실 혹은 한국 문화재 소장 기관들이 한국 고미술사 전공 인력이 없을 시 활용할 수 있는 한국의 전공별 전문 큐레이터 인력풀을 운영하거나 혹은 개별 전공 큐레이터 간의 매칭 프로그램을 만들거나 단기간의 교환 프로그램을 운영하여 인력을 지원해 주는 것도 좋을 것이다. 현재 한국국제교류재단에서 비정규직의 대학원생 위주로 인턴 과정을 지원해 주고 있는데 그들만으로는 역부족이다.

AI를 활용한 마케팅 전략의 수립도 중요할 것이다. 스미스소니언 인스티튜션의 통합 E-Store과 메트로폴리탄 뮤지엄, 게티미술관의 e-shop운영은 다른 포털의 AI 큐레이션과 광고가 연계되어 실시간으로 특별세일 정보, 재구매 유도 등을 구독 동의 고객을 대상으로 홍보하고 있다. 고객의 요구를 파악한 공격적인 미국 박물관의 홍보와 마켓팅을 참고하며 관람객이 어떤 전시와 교육 프로그램 그리고 무슨 문화상품에 관심 있는지를 알아내는 통신 빅데이터 플랫폼을 이용할 수도 있다. 즉 관람객의 온오프라인 뮤지엄 숍에서의 카드 결제와 관광 및 소비 행태 등에 대한 데이터를 수집한 빅데이터를 분석, 가공하여 관람객의 니즈를 파악하는 것이다.

이미 MS, SAP 등 글로벌 분석 기업은 데이터가 폭증하는 5세대 시대에 발맞춰 높은 가치의 데이터를 제공하고 있다. 이러한 플랫폼의 활성화를 위해 AI와 결합한 분석 서비스를 특화한 기능이 이제 박물관에도 도입되어야 할 것이다.

스미스소니언 박물관 지원센터 방문기

AAM에 몸담고 있던 한 해 동안, 필자는 워싱턴 D.C. 주변의 박물관과 관련 기관들을 방문할 수 있었다. 그 가운데 인상 깊었던 장소의 하나는 바로 연방정부 박물관의 소장품센터(Suitland Collections Center, 이하 SCC)와 지원센터(Museum Support Center, 이하 MSC)였다. 이들은 에어&스페이스 건물 우측 정거장에서 셔틀을 타고 40분가량 메릴랜드 쪽으로 가다보면 만나게 된다. 직원들도 통근 시 이용하는 셔틀이라 바로 건물 앞에 내려주었고 곳곳의 보안 직원들과 탐지 장비로 인해 내부 배지가 있어야 들어갈 수 있었다.(*주소: 4210 Silver Hill Road Suitland, MD)

박물관지원센터(MSC) 입구

MSC는 풋볼 경기장의 넓이와 8.5미터 높이의 거대한 5개 수장고 (pod) 그리고 6미터 폭의 중앙 복도를 사이에 두고 사무동과 실험실 콤플렉스가 위치하고 있다. 1, 2수장고와 4수장고의 일부에는 15,000개의 수장대가 들어가 있고, 4수장고에는 배와 화석, 운석, 공룡, 거북이, 말, 고대 식물과 같은 중량급 표본들이 보관되어 있다. MSC에는 유물관리 직원, 큐레이터와 보존과학자뿐 아니라 스미스소니언의 고고인류학 유물을 조사하기 위해 전 세계에서 모여든 학자들이 함께 근무하고 있다. 또한 국립인류학아카이브(NAA), 인문학영화아카이브(HSFA), 월터 리드 종분류학기구(WRBU)와 스미스소니언 소장품 조사센터인 보존연구소(Museum Conservation Institute, 이하 MCI)가 입주해 있다. 필자는 MCI를 둘러보며 각 실험실에서 사용하는 첨단 장비와 시설을 볼 수 있었다. 한편 현대적인 해충관리 프로그램은 전체 건물에 해충 트랩을 두고 해충이 침입할 수 있는 목재, 섬유, 생물적 등급의 유물들을 중앙에서 모니터링하는 한편, 최신 이산화탄소(무산소) 훈증실을 만들어 IPM을 처리하고 있었다.

MCI의 고가 분석 장비를 소개하는 직원

4수장고에서 격납유물과 환경을
설명하는 직원

1수장고에서 NMNH 소장 한국 유물을 보여주는 직원

그리고 두 개의 별도 건물로 가버 25, 26이 가까이에 있는데,
여기에는 동물학과 순고생물학에서 다루어지는 유물들, 고대에서
현대에 이르는 수중 포유류의 뼈들이 보관되어 있다. 이 밖에도

자연사박물관 유물과 관련한 뼈관련 실험실(OPL), 식물 부서의 실험실, 온실 등에서 연구하는 몇 개의 연구소가 있다.

이러한 MSC의 역사는 지금으로부터 40여 년을 거슬러 올라간다. 10년간의 계획과 2년의 공사를 거쳐 1983년 5월 문을 열었다고 한다. 당시의 건물은, 독특한 지그재그 형의 설계로 4개의 수장고(pod), 사무실, 실험실로 이루어져 있었고 최신 장비와 스미스소니언 소장품의 보존과 연구를 위한 최적의 환경을 담보하고 있었다. 미래 세대도 활용할 수 있도록 조성된MSC의 환경은 유물에 가하는 충격을 최소화하도록 엄격하게 통제되어 있다. 또한 기후조절시스템은 연중 모든 구역의 건물마다 필요한 조건을 유지해준다. MCI와 스미스소니언 시설·기계·설비 사무실에 있는 엔지니어들의 최신 연구를 바탕으로, 목표 온도와 상대 습도를 화씨 70도(±4)와 45%(±8)로 유지하고 있다.

　2007년 4월, 스미스소니언은 MSC의 동쪽 끝에 약 125,000 평방피트 넓이의 다섯 번째 수장고와 함께 관련된 실험실들을 추가했다. 그 후 새로 지은 5수장고에 2009년 중반까지 알콜이나 포르말린과 같은 액체 속에 보관하거나 젖은 상태인 자연사박물관의 생물학적 유물들(2500만 표본)을 2년여에 걸쳐 격납하였다고 한다. 이러한 액체 성분 소장품은 미국 최대 규모로 이곳에는 가연성 액체를 안전하게 사용하기 위한 최신 기술이 적용되었다.

2010년 2월에는 자연사박물관의 유물을 격납한 3수장고를 레노베이션하였으며 현재 3수장고에는 프리어&새클러갤러리, 국립아프리카미술관, 허쉬온미술관&조각정원의 미술품들이 격납되어 있다. 3수장고에는 또한 신체 관련 인류학 유물과 운석과 같이 특별한 환경이 필요한 일부 자연사 유물들도 격납되어 있다.

수장고 간 2톤급까지 이동할 수 있는 시설

현재 SCC는 2010년부터 시작된 공간 확장 계획을 단계적으로 실천하고 있는 중이다. 대개 큰일을 시작할 때에는 계기나 전환점이 있기 마련, SCC가 이렇듯 공간계획을 치밀하고 조직적으로 고민하게 된 데도 모닝콜이 되는 사건이 있었다. 2010년 2월 10일, 소위 대폭설(Snowmageddon)이라는 겨울 폭설 기간에 수트랜드 캠퍼스에 있던 폴 가버(Paul E. Garber) 시설 일부가 붕괴되어 소장품이 손상되는 초유의 사건이 발생했던 것이다. 이 날의 사고가 기폭제가 되어 그들은 몇몇 수장시설이 지극히 열악한 조건에 있었다는 사실을 발견하게 되었고 동시에, 현재뿐 아니라 향후 스미스소니언 소장품들에게 필요한 공간을 마련하기 위한 단기 및 중장기 계획이 절실하다는 사실을 깨닫게 되었다는 것이다.

계획중인 MSC(SCC) 증축 조감도

Proposed SCC Site Design and Building Organization

LEGEND
Art
Archives & Libraries
Science
Pan-Institutional
NMAI
Main Campus Entrance
Pedestrian & Emergency Vehicle
Campus Entrance

NEW COMPLEX
(NECKLACE)

SG ADDITION

SG
GREENHOUSE

NMAI - CRC
ADDITION

NMAI - CRC

QUAD

BOTANY
GREENHOUSE

OPS/OFMR/AHHP
OPERATIONS AND
NON-COLLECTIONS
STORAGE

FLEET
MANAGEMENT /
MOTORPOOL SERVICE
AREA

POD 6

VISITOR
CENTER

MSC

OSTEO PREP /
NMNH - WHALE
BONE
COLLECTIONS

SCC 디자인 및 건물별 계획도

그 해 9월, 19개의 산하 기관들을 거느리는 스미소니언 인스티튜션은
凡기관 간 긴밀한 협력을 통해 수년간의 소장품 공간 계획을 기획하게
된다. 그들은 현재 각 기관의 수용공간뿐 아니라 미래 소장품 공간에
대해서도 실용적, 전략적, 통합적인 방식으로 접근했다. 스미소니언
시니어 리더십은 학제 간으로 소장품공간조정위원회(Collections

Space Steering Committee, 이하 SCSSC)를 설립하였고 '국립소장품프로그램(National Collections Program)'과 '스미스소니언 시설(Smithsonian Facilities)'이 공동 의장을 맡았다. 필자는 작년 가을, 이러한 두 실무 팀 디렉터인 톰킨스(Wiliam Tomkins, NCP)와 엔나코(Walter Ennaco, OFEO)를 만날 기회를 갖게 되어 중장기계획 수립의 全과정과 그들이 꿈꾸는 20년 大計를 구체적으로 들을 수 있었다.

톰킨스의 SCC 공간계획
발표 모습

가장 먼저 스미스소니언은 당시 소유하거나 임차하고 있는 모든 수장고 공간, 즉 195,000㎡로 스미스소니언 총 건물 면적의 17.5%에 대한 조사에 착수했다. 이 조사는 최신 소장품 공간의 상태와 질(質), 보관용 장비, 접근성, 보존환경, 보안 그리고 소방 안전 등에 관한 정보를 주된 대상으로 하였다.

LOCATION OF UNACCEPTABLE COLLECTIONS SPACE

LOCATION OF ALL COLLECTIONS SPACE

■ Paul E. Garber Facility – Suitland
■ National Museum of Natural History – Mall
■ National Zoological Park
■ National Museum of American History – Mall

■ Museum Support Center – Suitland
■ Pennsy Collections and Support Center
■ National Air and Space Museum – Dulles
■ All Other

수용불가한 공간의 비율을 분석한 밴다이어그램

2012년 9월 소장품 공간 DB 밴다이어그램

이 조사 결과를 바탕으로 스미스소니언 소장품공간기본계획(CSFP)이
2015년 회계연도에 상정되었다. 그리고 순차적으로, 수용할
수 없는 소장품을 위한 재건축과 신축 전략에 따르는 단기 및

중기의 시설·자본·부지 문제 그리고 소장품 보호 프로젝트에 대한
가이드라인을 제시하는 로드맵이 함께 제출되었다. 여기에는
포화상태의 소장품에 보다 물리적으로 접근 가능한 감압기능을
적용하여 향후 소장품 증가량을 예상하는 동시에 임차 수장고에 대한
의존도를 낮추는 내용이 포함되어 있다.

요컨대, 시설과 유물 두 파트가 함께 현재 소장품 공간 현황을 평가,
진단하고 단기(2017년까지), 중기(2018-2027), 장기적(2028-
2037)으로 추진해야 할 사항들을 나누어 기본계획을 발전시켰고
우선적으로 소장품의 재질, 수량(향후 증가량 포함), 수용 공간 등에
대한 분석 작업에 착수한 것이다.

Interior Renovations to Current Space

Existing Plan

Proposed Programmatic Plan

건물 시설 운영의 프로토타입

그들의 계획을 자세히 들여다보며 적이 놀라지 않을 수 없었던 사실은
바로 2037년까지를 내다보는 장기 계획이었다. 장비의 확충, 신축과
재건축을 골자로 하며 게다가 문제의 발단이 되었던 폴 가버 시설뿐
아니라 수트랜드와 덜러스의 소장품센터 그리고 내셔널 몰에 있는

개별 박물관들의 수장고를 모두 아우르는 계획이었던 것이다.

단기적인 공간 수요를 해결하기 위한 기초 계획에는 다음의 사항들이 포함되었다. 첫째, 폴 가버 시설의 15번, 16번, 18번 건물에 소장된 유물들의 오염 제거를 완료하는 일로부터 37번 건물의 임시 수장고에 격납하는 과정까지 포함되어 있다. 둘째, 현재 5개의 수장고로 이루어진 MSC에 6번째 수장고(pod 6)를 신축하는 것이다. 이는 폴 가버 시설과 내셔널 몰에 있는 몇몇 박물관에서 손상된 소장품을 이관해야 하는 필요에 의한 것이다. 셋째, 2개의 새로운 수장고 모듈(현재 모듈 1은 완성됨)을 신축하고 덜러스 수장센터 가까이에 비행기 격납고를 만드는 것이다. 마지막은 SCC의 마스터플랜을 수립하는 것으로 이는 중기와 장기의 소장품 공간 계획이며, 수트랜드와 덜러스 두 캠퍼스의 단계적인 개발을 말한다. 톰킨스와 엔나코는 이러한 기본 계획은 SCSSC, 그리고 각 기관들의 실무 담당자, 하위 위원회 위원들과 자문팀의 노력과 헌신 그리고 전문성 없이는 불가능했을 것이라고 말한다.

덜러스 수장센터 공간계획도

필자는 2019년 8월 13일 발표한 SCC의 마스터플랜에서 그들의
장기적인 안목에 새삼 경탄하였다. 이 계획의 기본 방향은 다음과
같다. ① 스미소니언 인스티튜션의 사용과 현장의 특징에 맞는
프로그램을 만들어야 하며, ② 상호 이익을 위해 주변의 문제들을
해결하되, 개별 기관 간 그리고 凡기관적 협업, 소통, 공유를 통해
포괄적이고 통합된 캠퍼스를 만들기 위하여, 수장건물과 작업현장을
위한 멀티플하고 대체가능한 프로토타입 및 가이드라인을 설계한다.
③ 운영비와 위험 부담을 줄여주는 지속가능성과 탄력성 있는
계획을 고안하고 ④ 5년간의 시설 자본 프로그램(Facilities Capital
Program)을 포함하는 실행계획 수립과 재건축, 신축을 위해 산출되는
예산을 계획한다. ⑤ 딜러스 소장품센터와 일정을 맞춰 수트랜드와
딜러스가 동시에 단계적 개발과 관련 활동을 추진하도록 조직화한다.
이렇듯 단기 계획을 실천하면서 중장기계획을 수립하기 위해
스미스소니언은 유기적인 인력 조직을 구성하였고 크게 다섯
층위로 나누어 움직이도록 하였다. 즉 첫째, 프로젝트 운영 그룹인
스미스소니언의 기관들과 국립소장품프로그램에 의해 매일 매일
프로젝트를 관리하고, 둘째 확장된 프로젝트 운영 그룹으로 주주들의
대표들에 의한 계획 초고를 재검토하며 셋째, 회계연도 2016년부터
건축회사(Bjarke Ingels Group)에 의해 주도하는 자문팀을
운영하며, 넷째 1단계로 현실적인 조건들의 조사로 몇몇 기본적인
비전닝과 요구사항을 수용하여 수트랜드와 딜러스를 물리적인 현장,
인프라, 건물들로 정리하고 凡스미스소니언 인스티튜션의 소장품
공간과 다른 프로그램적인 수요들을 배치하고 평가하는 것이다.
(현재 1단계 사업은 완료되고 2016년 6월 6일 시니어 매니지먼트와
스미소니언의 기관장들이 다시 비저닝 작업을 함) 다섯째 2단계
개발과 실행계획으로, 스미스소니언 통합 캠퍼스로서의 SCC의
더 큰 발전을 위한 비전을 담은 기본계획으로 수트랜드에 위치한

세부 공간 프로그램과 기관, 기능 그리고 대내외 순환과 함께
덜러스와의 상호관계를 고려하는 것이다.(현재 완료됨) 이를 위해
시니어 스미소니언 인스티튜션 리더십과 각 기관장들 간의 워크숍이
2017년 10월과 2018년 10월 개최되었고 외부 유관기관인 메릴랜드
국립공원계획위원회, 메릴랜드 주교통부, 국립수도계획위원회,
국립공원서비스 등의 직원들과의 회의도 빼놓지 않고 이루어졌다.
앞으로 MSC의 계획은 2020년 상반기까지 마스터플랜 보고서 초안을
만들고, 필요한 외부 기관들의 승인을 받아 두 번째 부지를 조사한 뒤
이를 실현하는 일이라고 한다.

스미스소니언 소장품 공간계획 책자

기실 수장고의 포화문제를 해결하고 효율적인 격납·관리시스템을
갖추는 일은 모든 박물관, 미술관의 숙원일 것이다. 그러나 그것을

접근하는 진지함과 단기, 중기, 장기계획의 치밀함 그리고 무엇보다도
필자의 뇌리에 오랫동안 울림으로 남아있던 것은 위기상황에 대한
공감, 양보와 타협으로 점철된 '협업'이라는 단어였다. 톰킨스가
수차례 반복해 강조했던 '협업'은 비단 유물관리팀과 시설팀이
부서를 초월해 치열한 논의를 거듭했던 실무차원의 협업만이 아닐
것이다. 미래세대에게 남겨줄 수장 공간을 마련하기 위해 온힘을
모았던, 6,000여 명의 직원이 일하고 있는 凡스미스소니언의 총체적
협업정신을 필자도 이 자리에서 강조하고 싶은 것이다.

출처: 한국박물관협회, MUSEUM NEWS-칼럼, 2020.10.20.
https://museumnews.kr/269column/

국립박물관 큐레이터의 미국 연수 보고서

미국|박물관
한국|문화재

ⓒ 유호선, 2022

초판 1쇄 발행 2022년 3월 8일

지은이	유호선
펴낸이	이기봉
편집	좋은땅 편집팀
디자인	허혜지
펴낸곳	도서출판 좋은땅
주소	서울특별시 마포구 양화로12길 26 지월드빌딩 (서교동 395-7)
전화	02)374-8616~7
팩스	02)374-8614
이메일	gworldbook@naver.com
홈페이지	www.g-world.co.kr

ISBN 979-11-388-0769-2 (03600)